Aspara 作品集

A collection of illustrations
that capture moments

2015-2023

目錄 Contents

Original 04

全彩插畫 04

線稿・草圖 80

Works 102

『雲圖計劃』 104

『少女前線』 107

『湮滅效應』 108

『V.W.P』 110

『KAMITSUBAKI CITY UNDER CONSTRUCTION』 112

『花譜2nd ONE-MAN LIVE』 113

『明日方舟』 116

『SINSEKAI CITY PROJECT』 120

『夏日時光・冰山』 122

『義足田徑隊』 128

『結局因你的回答而變 5分鐘思考實驗故事』 130

『初戀部 不懂談戀愛但懂解謎』 132

『解說用插畫漫畫角色上色方法 基本&專業技法技巧
附人氣繪師的實踐動畫 可運用於CLIP STUDIO PANIT』 133

『終有一日，妳的淚水會化爲光』 134

『然後，我應該會向你道別吧』 135

『一望無際的青空，一定相連著妳』 136

『我是自己的英雄！』 **138**

『魔女的女兒』 **140**

『體弱多病偵探 謎團是她的特效藥』 **141**

『字是無限的名偵探』 **142**

『我用行銷思維成爲搶手的人才──像行銷人一樣思考，找到讓自己「發光的獨特賣點」，成爲職場最強人才、翻轉人生』 **144**

『You can pass ～無論是夢想還是學習│國譽Campus筆記本』 **145**

『波路夢 Fettuccine軟糖』 **146**

『Biore u Twitter 行銷活動』 **148**

『KAKUYOMU 甲子園2021』 **149**

『Virtual Cinderella Project』 **150**

『HOLOSTARS 奏手一弦』 **151**

『Vtuber 花籠稀』 **152**

『即使那就是妳的幸福』 **154**

『Cattleya』 **156**

『8月的暫停時光』 **158**

『1st EP「moratorium」』 **159**

『還好不是今天』 **160**

『BOY』 **162**

Cover Illustration Making Process **166**

Question & Answer **174**

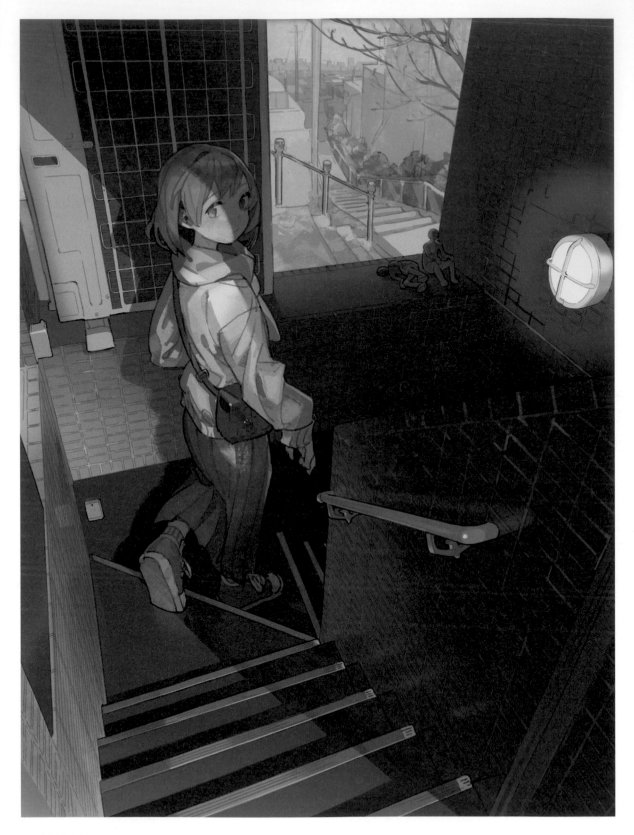

1 2019.01

這張作品是受到 Yorushika（ヨルシカ）
『說吧』這首歌所啟發的靈感。

Prologue

非常感謝您購買本畫集。我是 Aspara。
這本書是將 2015 年到 2023 年年初爲止畫過的畫
集結成冊後的一本畫集。

我是第一次有機會寫像這樣子的留言感想，
不過因爲我覺得想法是一種會不斷變化的東西，所以要留下文字很困難。
同樣地，拿起筆畫一張插畫並作爲代表畫集的封面插畫，
這件事是否有一個正確答案，
我也花了好多時間煩惱。

以前從未有過讓別人購買自己「畫作」的事情，
所以一直都感到很迷惘。
這是因爲不管是以前、現在還是未來，
就創作來說，拿起筆來作畫的動機從來都不是爲了別人，
它只不過是一種我用來將自己的思想與價值觀形體化
並進行答案比對的手段而已。
這些用來達成某些目的而畫的作品，存在著其當下的生活及情緒，
若試著將這些作品當成一種個體去看待，會發現它們其實是很多樣的。

不過在彙整了幾張作品之後，
發現即使其中沒有連貫性，也還是可以看出共通的部分，
並開始覺得這本畫集或許可以成爲一本集合體的作品。
而當這個作品變成一種可以用手去觸摸且具有厚度的媒介時，
我有預感它會蘊育出某種很熾熱的產物。
我覺得要是自己這種像是期待一樣的感覺可以化爲一種同感或影響，
進而分享給某個人就好了。

雖然我非常在意您是基於什麼樣的理由才購買本畫集的，
但是希望這本畫集可以稍微陪伴
正在看這本書的各位並貼近你們的生活與情緒。
非常感謝製作這本畫集的所有相關人員。

Aspara

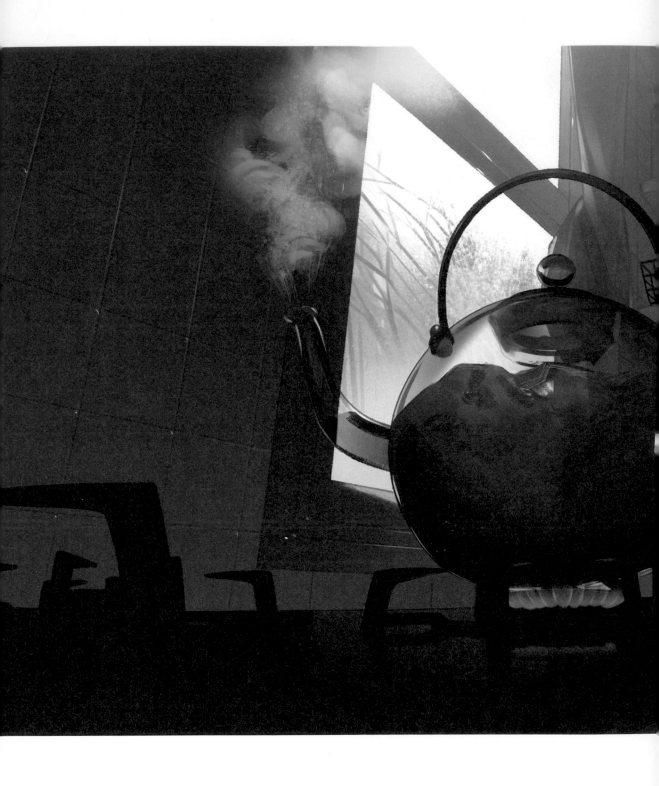

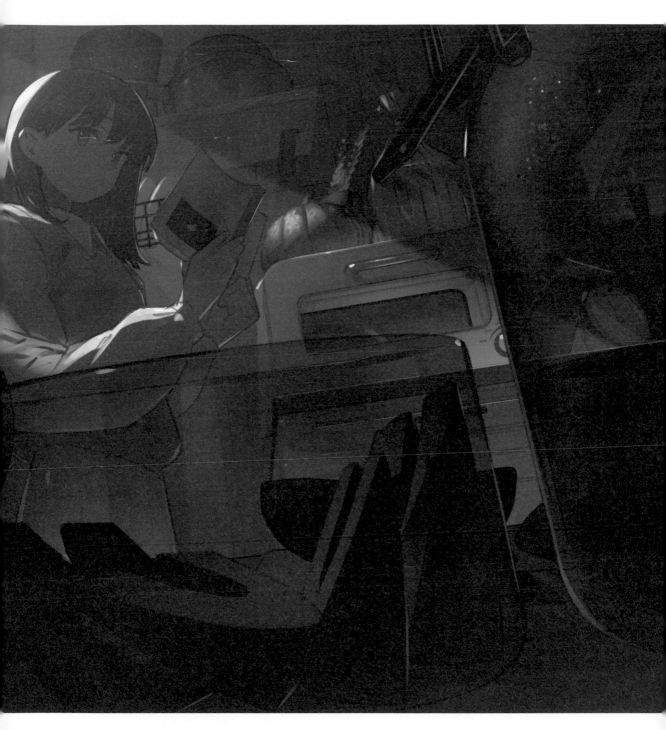

2 2022.02

我很想要畫畫看燒水壺及瓦斯爐，後來照著自己平常的作畫風格去畫出來之後，就變成這張構圖了。我有實際挑戰製作醃漬花椰菜，可是結果卻失敗了，不過吃起來還是很好吃！

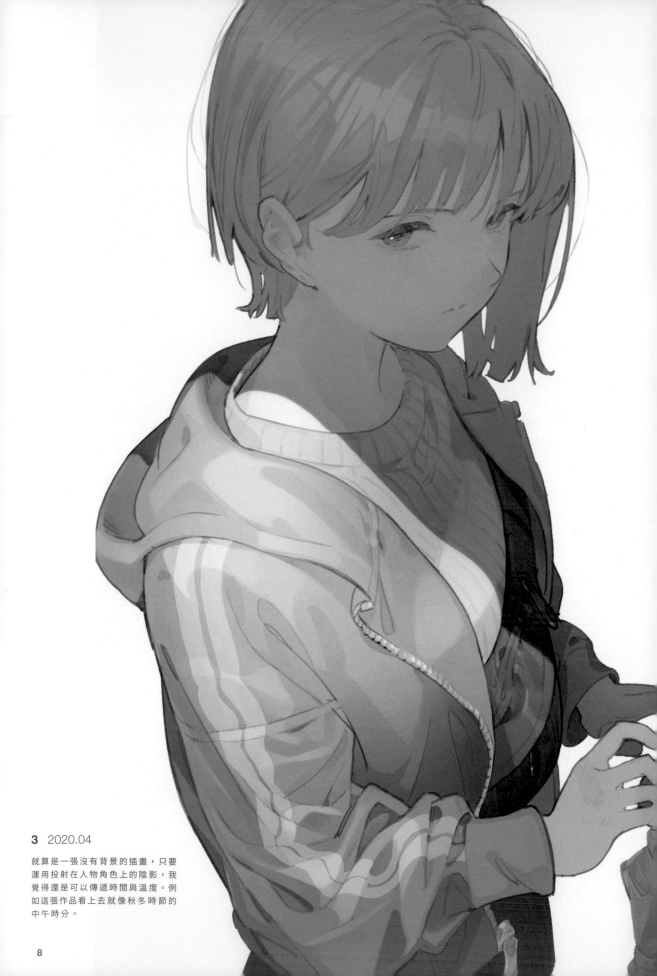

3 2020.04

就算是一張沒有背景的插畫，只要
運用投射在人物角色上的陰影，我
覺得還是可以傳遞時間與溫度。例
如這張作品看上去就像秋冬時節的
中午時分。

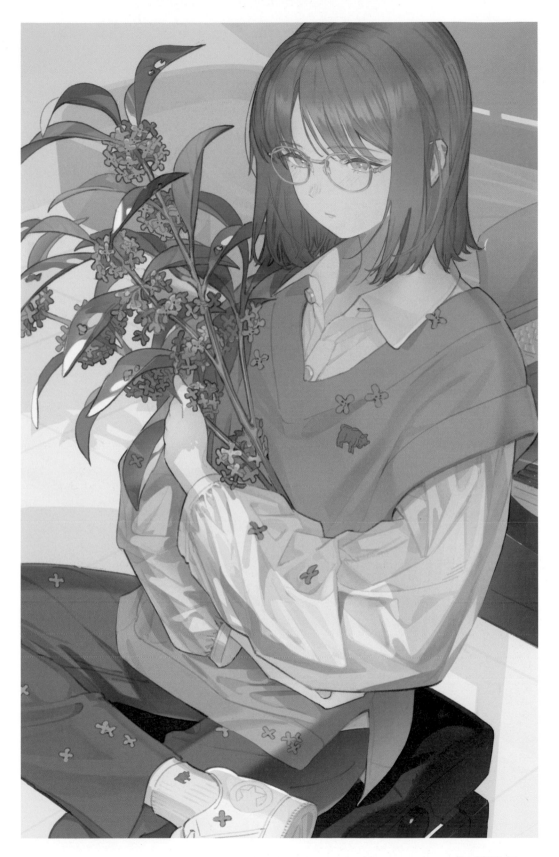

4 2020.11

金木犀的顏色、香氣以及名字，
全都讓我有一種很可愛的感覺。

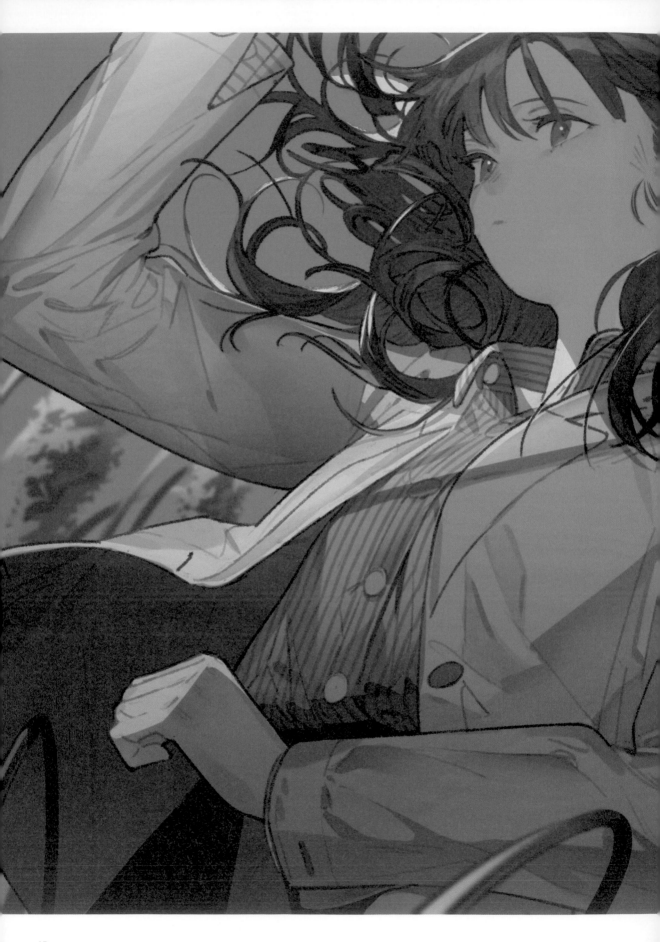

5 2022.01

自從在乾燥花店裡找到蒲葦以來，
我就一直把蒲葦擺在房間裡。還記
得當時買下來之後，我是獨自一個
人帶著長度與人的身高差不多高的
蒲葦直接穿梭在車站裡。

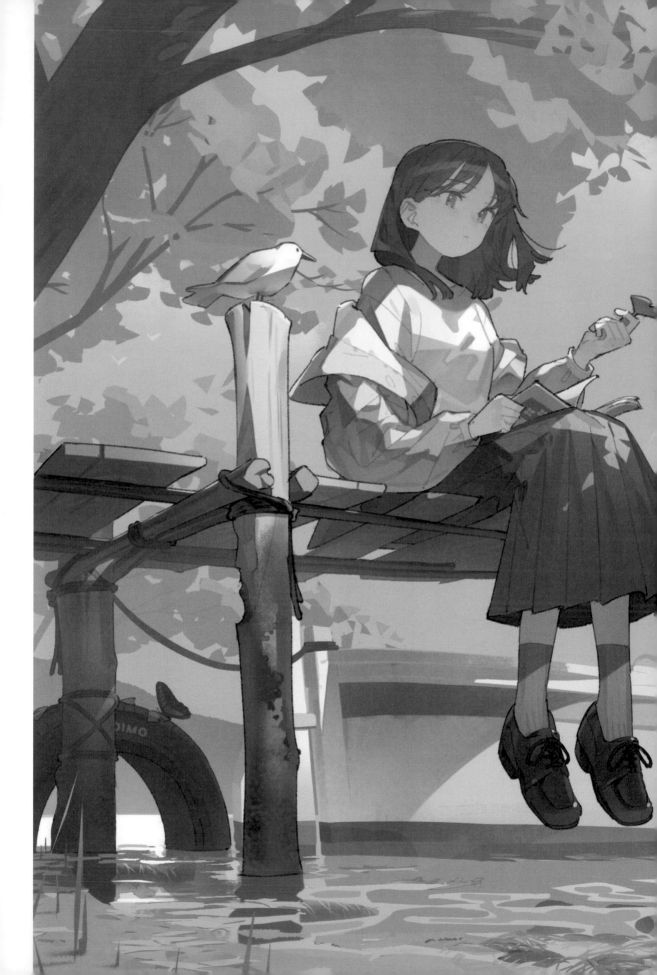

6 2021.10

這張作品起稿時的線稿就只有
棧橋與女孩子而已，而且背景
在開始上色之前，都沒有先想
好什麼定案。真希望自己往後
可以繼續照這個方式畫下去。

7 2021.12

當樹影重疊在身上及陽光在眼前晃動的
時候，我的心情就像純淨的玻璃一樣與
陽光層層疊疊在一起。

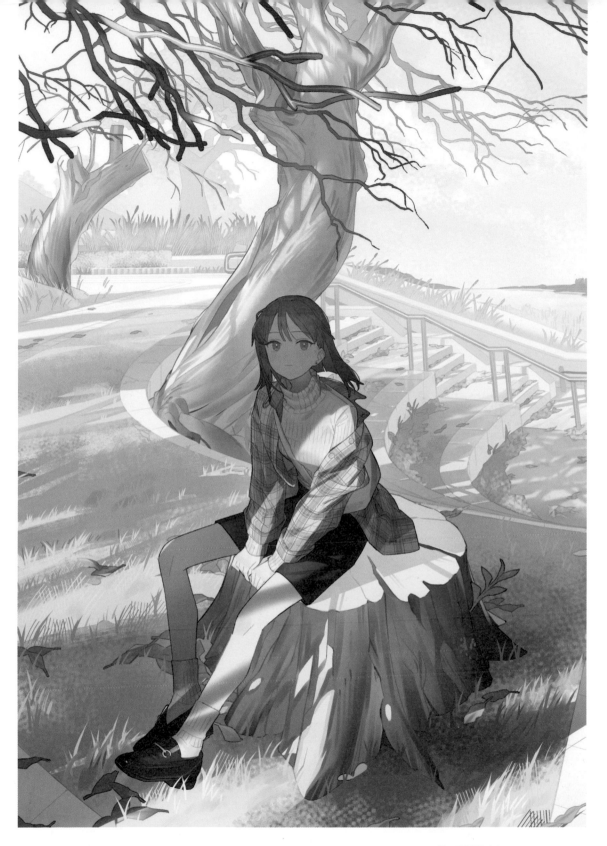

8 2022.11

自從走過多摩川後，我就喜歡在河
川沿岸散步。當電影『正宗哥吉拉』
裡出現淺間神社時，讓我興奮了一
段時間。

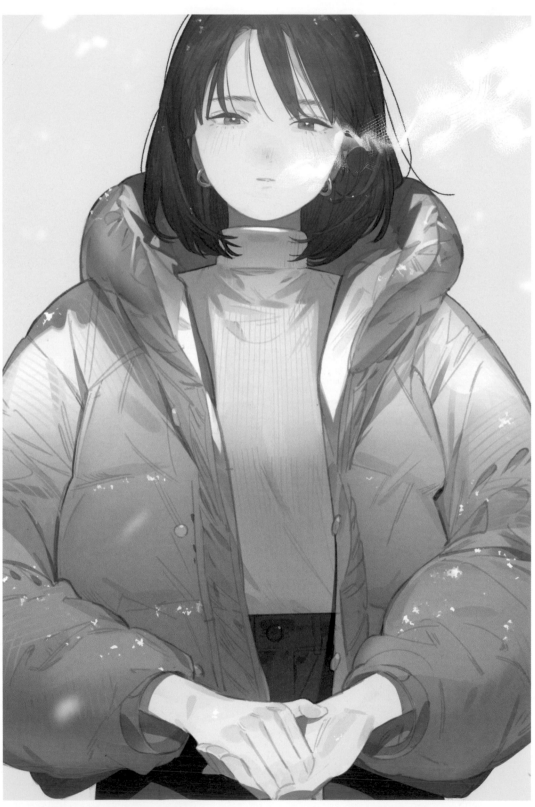

9 2022.03

請讓我寫下一些我很喜歡的歌手。
BASI | cero | cbs | FLOWER
FLOWER | GOING STEADY
| JYOCHO | maco marets |
PUNPEE 等。

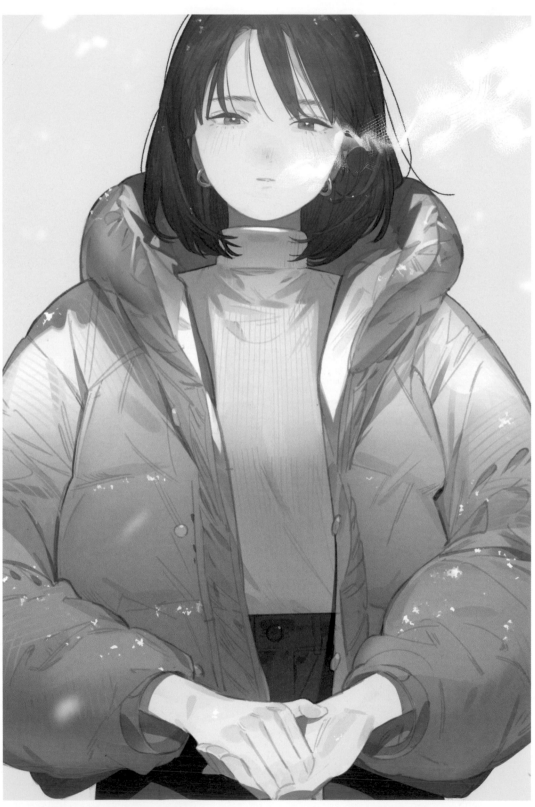

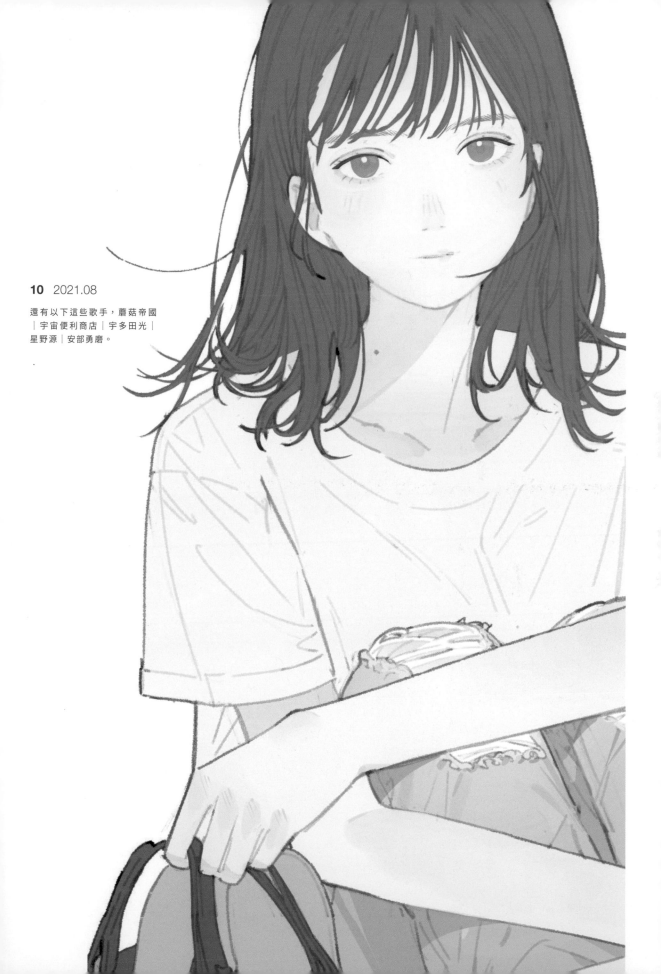

還有以下這些歌手，蘑菇帝國
｜宇宙便利商店｜宇多田光｜
星野源｜安部勇磨。

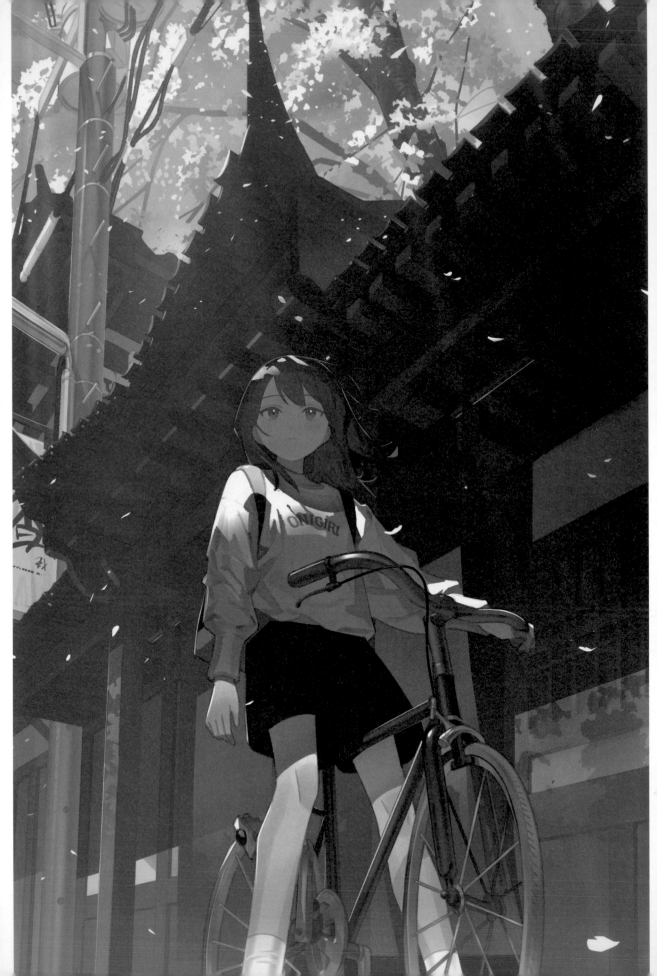

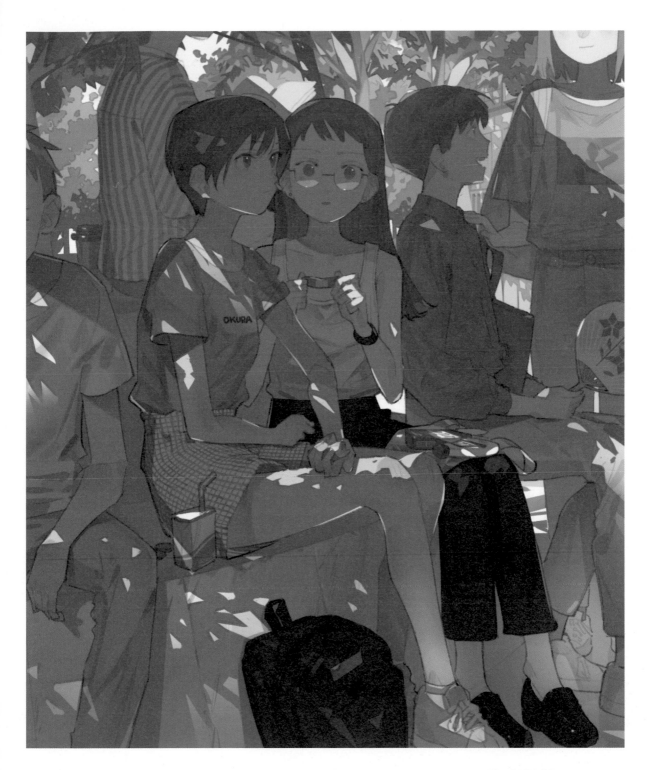

11　2022.04

要像建築物那樣描繪處於正確固定框架之中的人事物，會讓我覺得是一件非常困難的事情。就算只是描繪一、兩棟建築物，我都會覺得既麻煩又吃力。

12　2021.09

我很喜歡 OK 繃這項物品，常常都會想著要怎麼把 OK 繃偷渡到畫作裡面。這張畫就是以 OK 繃為中心的一張作品。

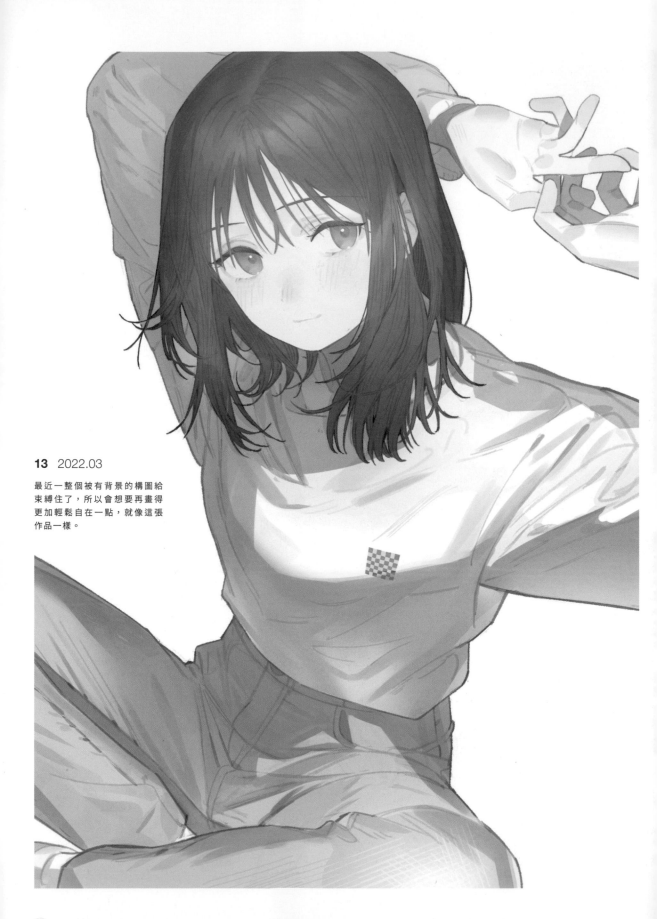

13 2022.03

最近一整個被有背景的構圖給
束縛住了，所以會想要再畫得
更加輕鬆自在一點，就像這張
作品一樣。

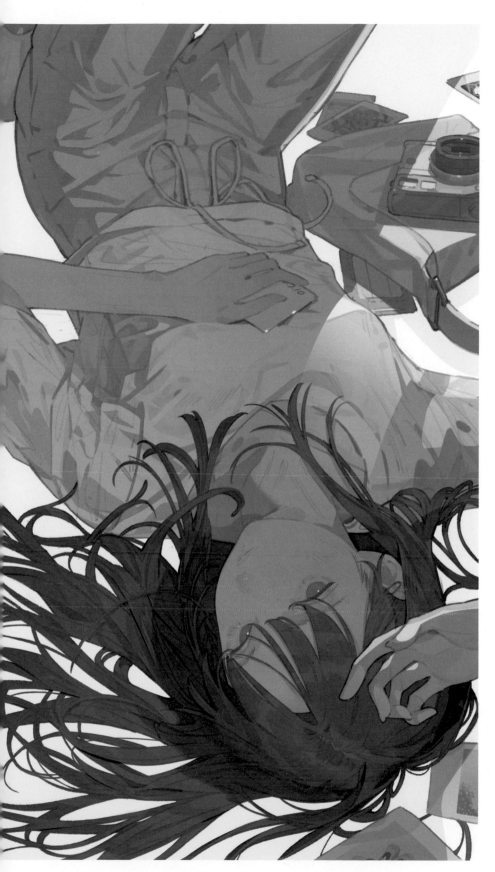

14 2021.07

我內心裡一直都懸掛著一股使
用拍立得的風潮。用數位相機
拍出來的照片，雖然在拍攝的
瞬間會很滿足，但如果是用拍
立得，在等待照片顯影出來的
這段時間反而會讓我覺得它把
照相的那一瞬間更珍貴地給擷
取了下來。

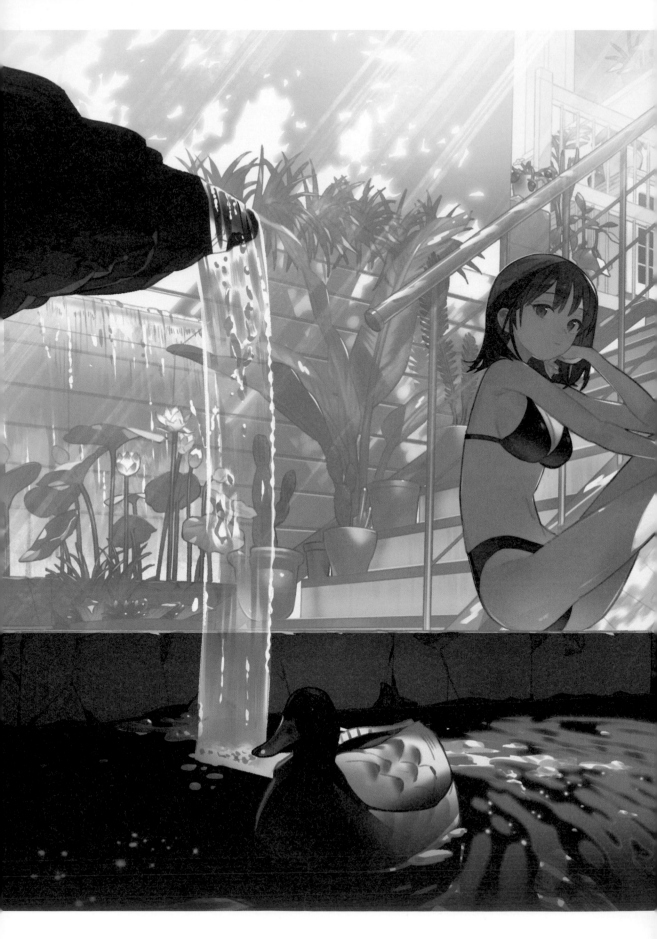

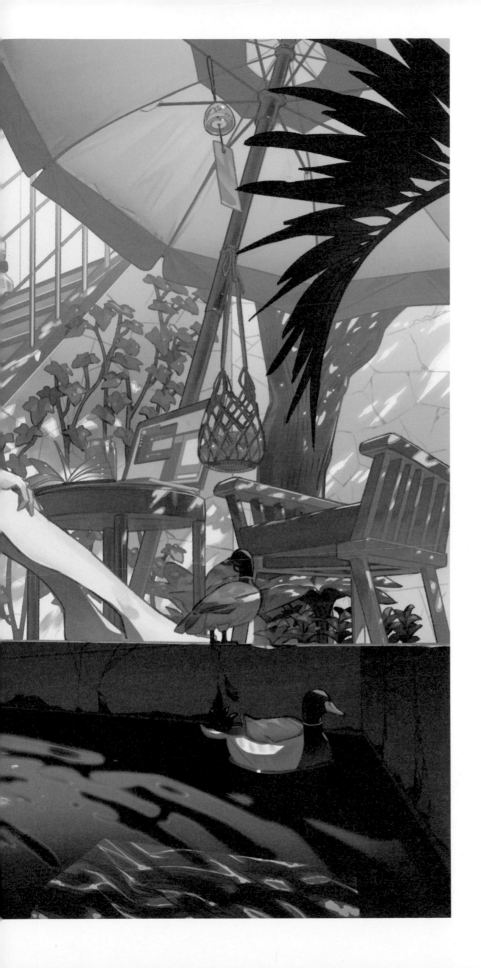

15 2022.08

在電影『以你的名字呼喚我』劇中，有一座2名主人公游泳玩樂的石頭泳池，這張作品就是想要描繪出那個場景。

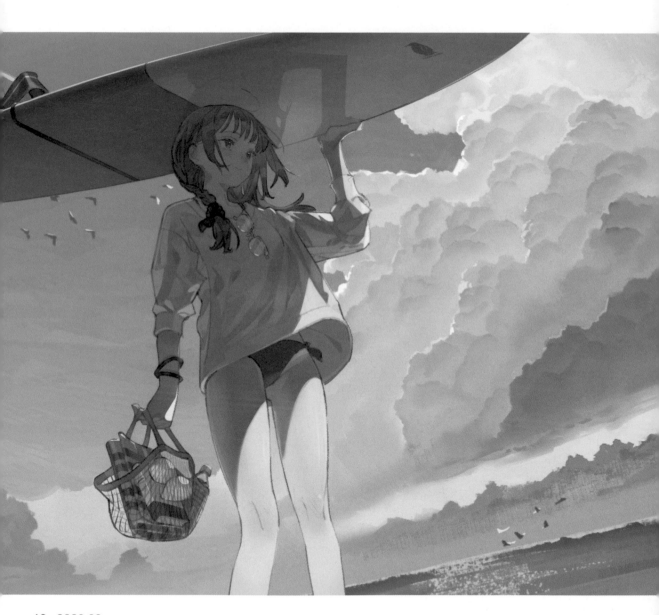

16 2020.08

這張作品一開始並不是原創作品，而是描繪了一個真實存在的人物角色的二次創作物。我想應該是因為我很喜歡這個背景，所以才改變了創作方向。

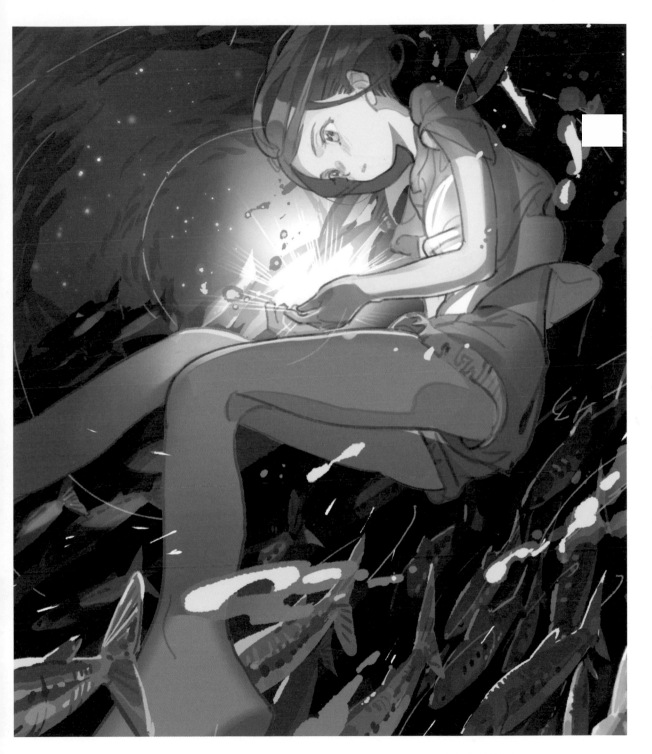

17 2019.07

這張作品深受當時觀看的電影『海獸之子』的影響。雖然結果畫得很不上不下，沒辦法大聲說出是偏向原創的作品還是偏向版權的作品，不過有很多魚兒我自己覺得很不錯。

18 2019.04

這個時期因爲遇到一堆傷心難過的事情,所以總是畫流淚哭泣的人。不過要是將這些情緒消化在畫作裡,會讓我感覺好像漏掉了整理情緒的過程,可能也存在著逐漸失去自我的風險。希望自己可以與這些情緒好好相處。

19 2019.05

回顧自己的畫作，可以讓我很
清楚地想起當時曾經發生過什
麼事情。在那個季節，相遇及
分離兩者皆有。

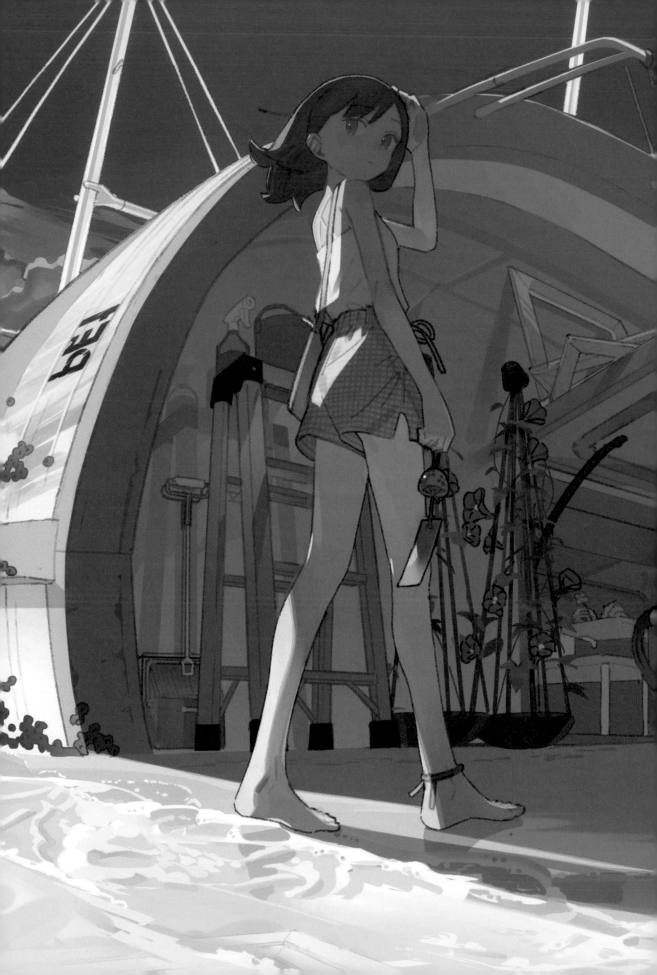

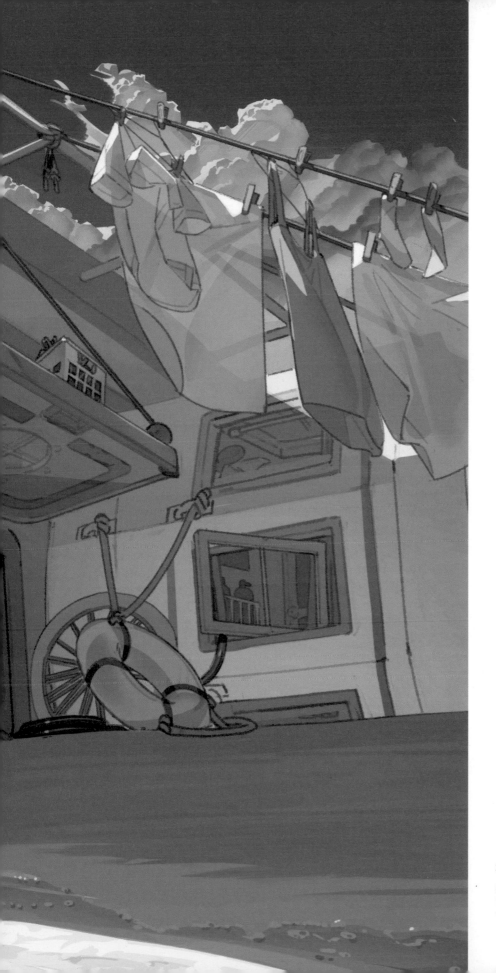

20 2021.08

我覺得要是可以住在船隻或是
已經沒在使用的火車裡，好像
會很好玩。

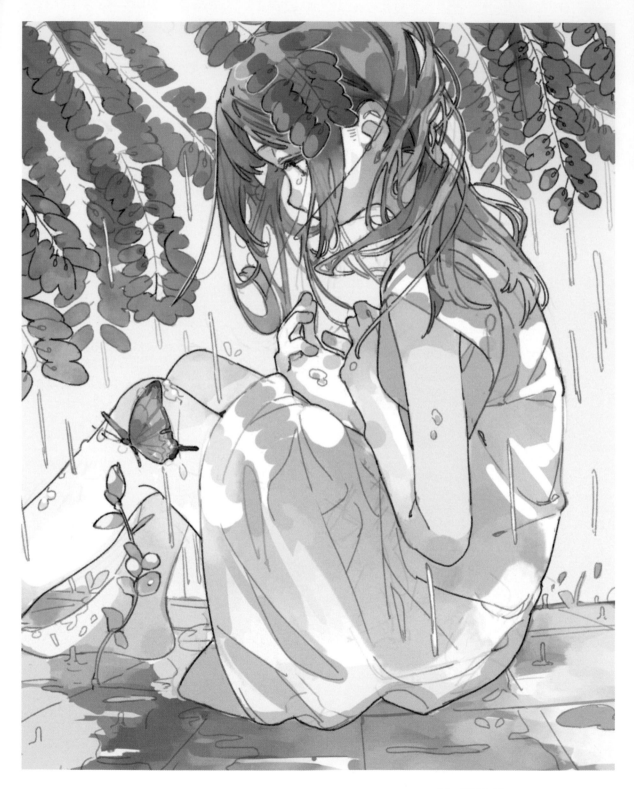

21 2018.03

這是一邊聽androp的『Bell』這首歌，一邊畫出來的作品。官方網站上那個輸入文字就會有狗狗跑過去的遊戲，不知道還在不在呢！

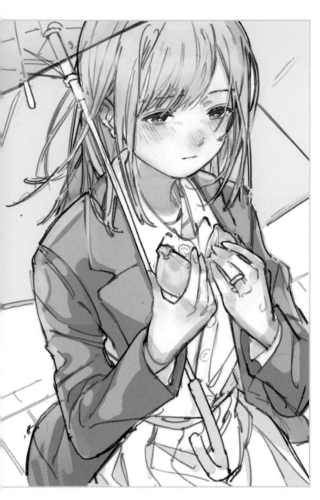

22 2019.07

23 2019.07

拿著書的一幅畫，這個房間就是
當時我租的那間房間。

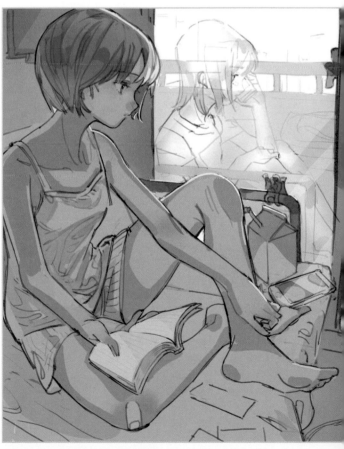

我在以前那間公司工作時，這張插
畫曾被公司當成資料使用，當投影
在布幕上時，我恐懼到眼球視點連
動也動不了呢！

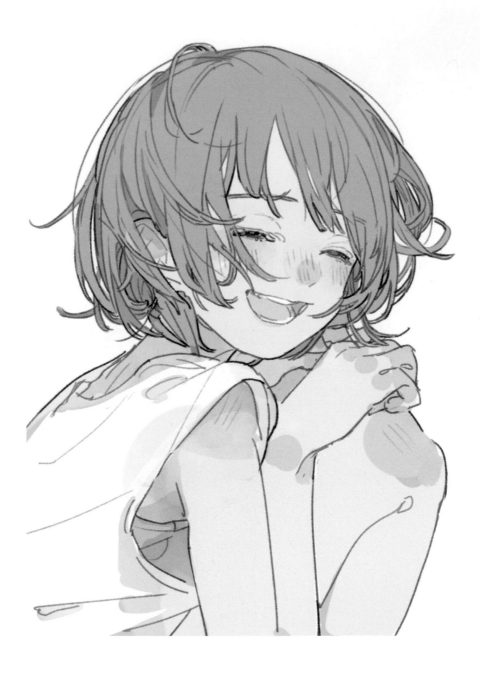

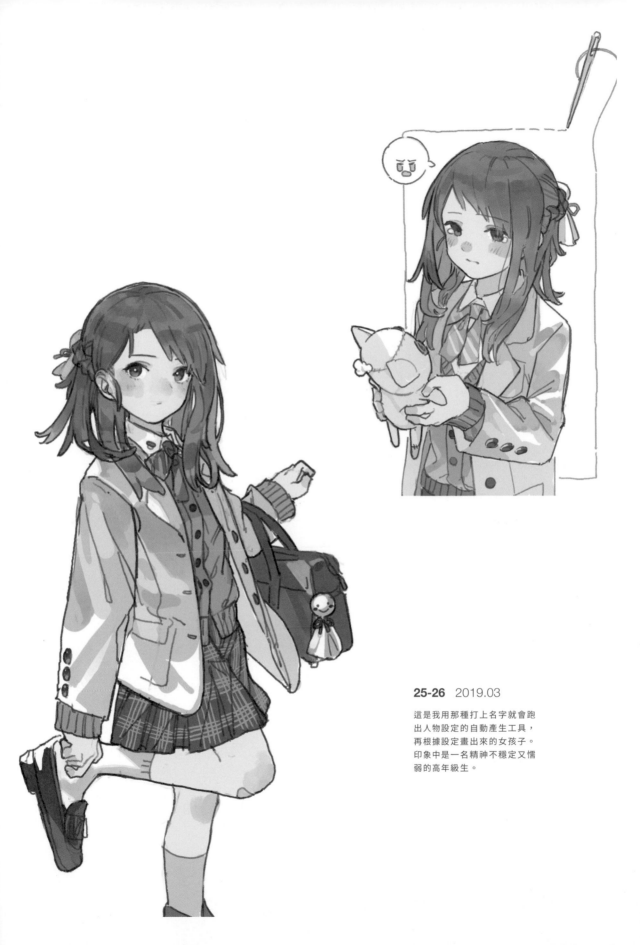

25-26 2019.03

這是我用那種打上名字就會跑
出人物設定的自動產生工具，
再根據設定畫出來的女孩子。
印象中是一名精神不穩定又懦
弱的高年級生。

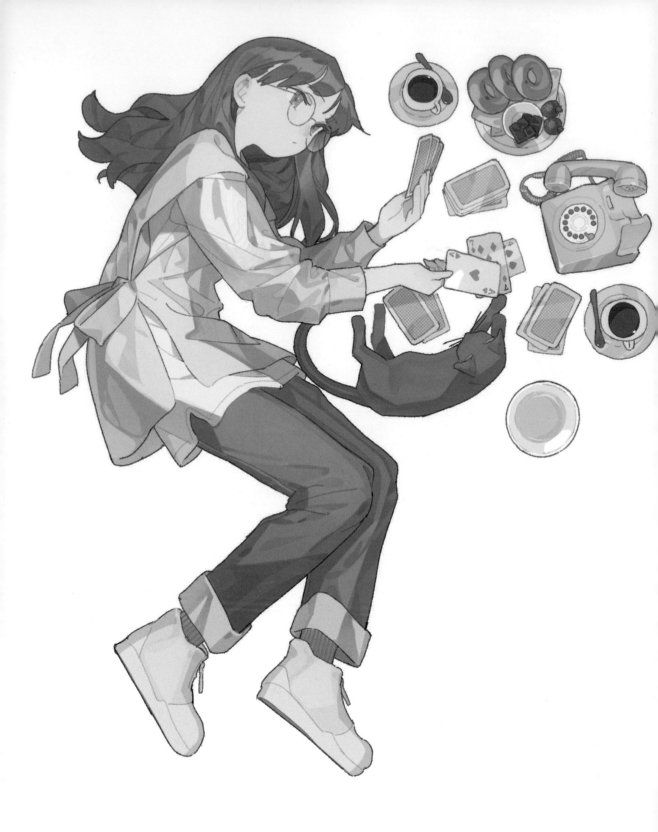

27　2020.11

我很喜歡撥號式話筒，常常會想要偷偷
畫在作品裡的某個地方。要是沒有移情
別戀的話，或許連封面插畫裡也會有。

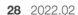

28 2022.02

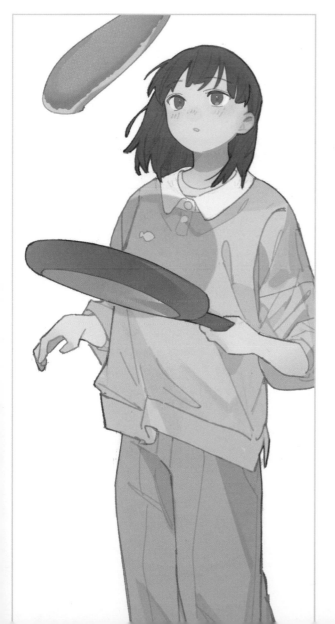

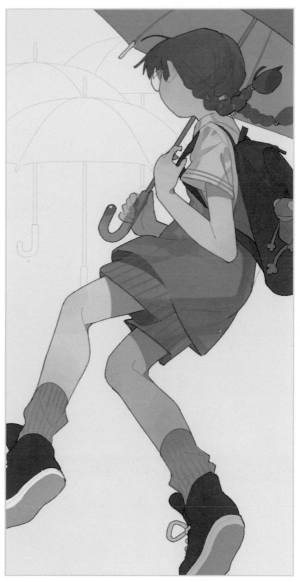

29 2022.02

要提出週邊商品的方案時，我
提出了很多不同的樣式。我想
這是因為當時整個人都沉浸在
了二次創作裡，而畫了數量非
常多的新插畫，所以才會有樣
式挑選這項目很繁雜費事的作
業。畢竟什麼事情會與什麼事
情連上關係，還真是沒人會知
道。

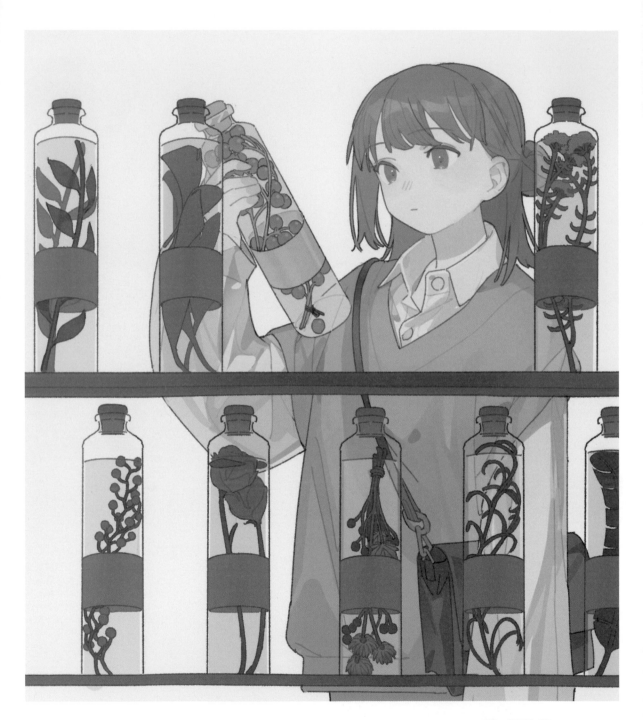

30 2022.02

這張作品也是一樣，在作畫完成之前都沒有思考過要做成什麼商品。就算方向曖昧不清，還是可以商品化的 pixivFACTORY 真是厲害！

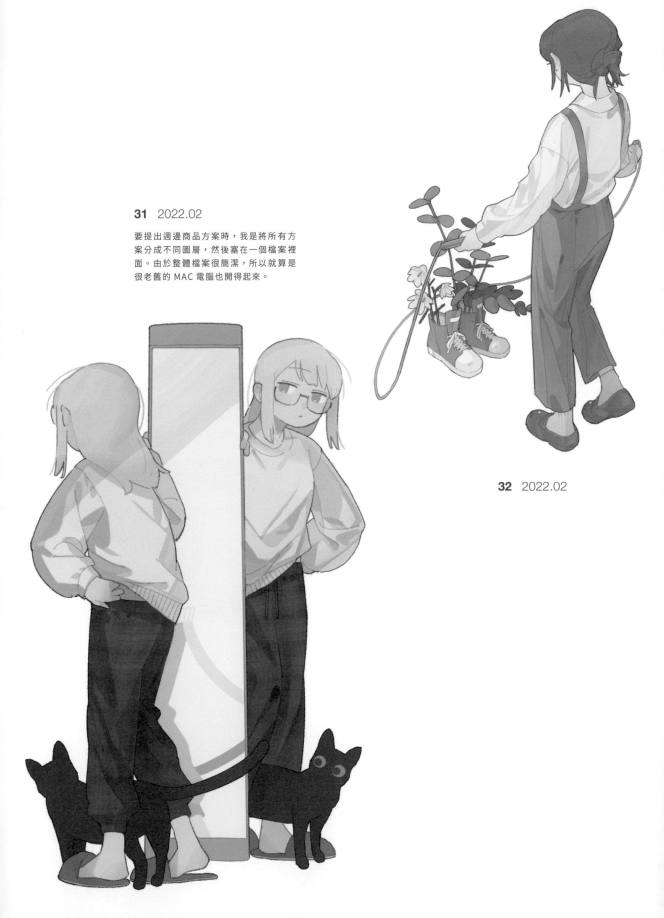

31 2022.02

要提出週邊商品方案時，我是將所有方案分成不同圖層，然後塞在一個檔案裡面。由於整體檔案很簡潔，所以就算是很老舊的 MAC 電腦也開得起來。

32 2022.02

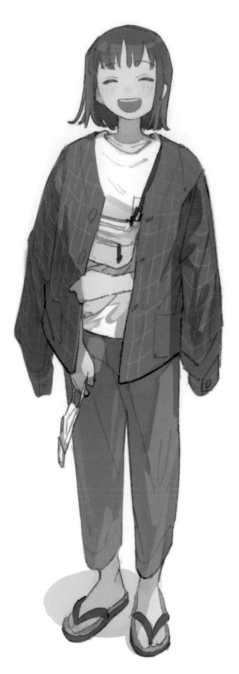

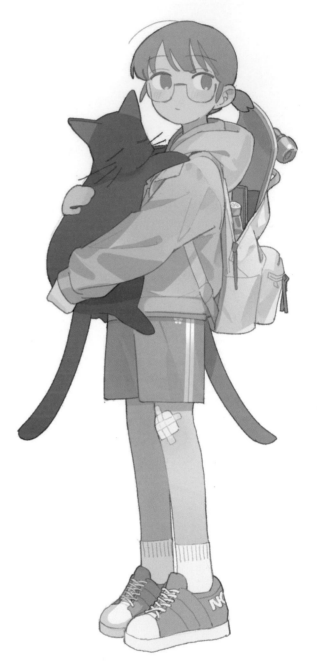

33 2022.02

34 2022.02

等手邊的事情告一段落，我還想
再推出週邊商品看看。非常感謝
購買週邊商品的各位。

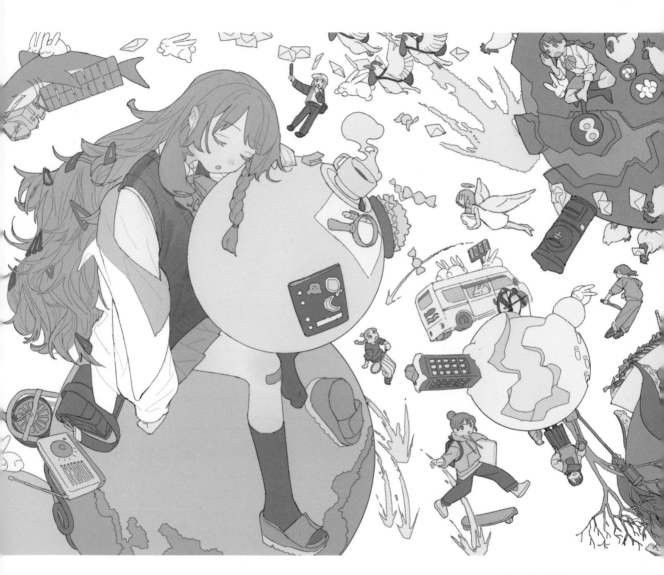

35 2022.02

這張作品我是拿來當作自己
BOOTH 頁面的視覺圖。在提
出週邊商品方案時，有一些很
想要畫，但是未能消化掉的瑣
碎事物，於是就把這張作品當
作自己作畫欲望的宣洩口了。

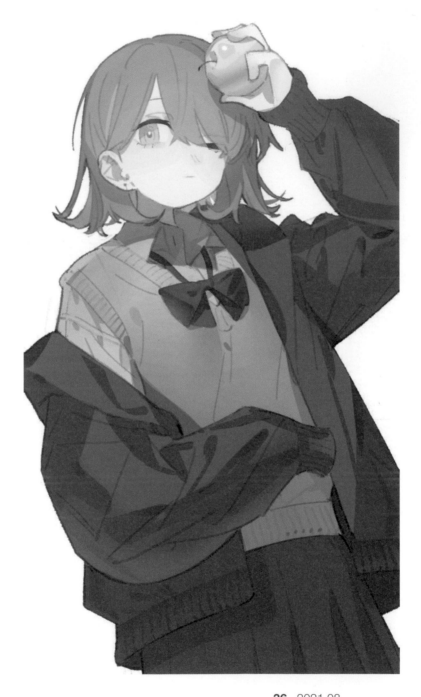

36 2021.08

這是朋友的原創角色。可愛，這兩個字就道盡了一切。

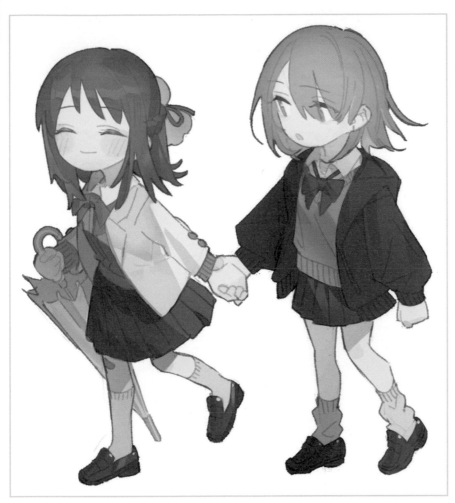

38 2020.10

37 2021.11

very cute...

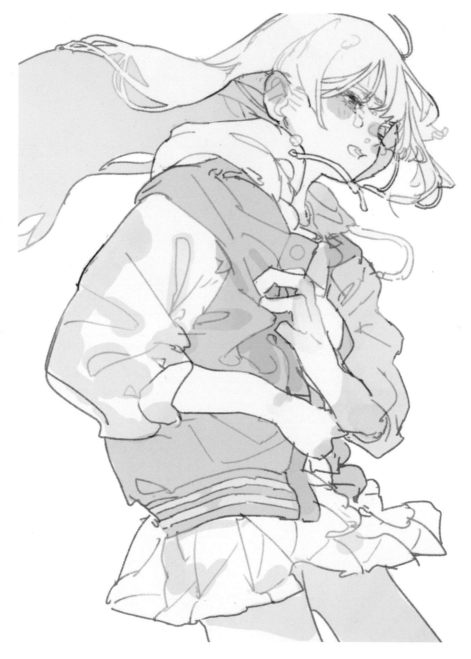

39 2018.06

這是我拿來用在名片上的作品。雖然
不管形體還什麼的全都很不穩定，但
我覺得自己沒有被固定框架給束縛住
還真是不錯呢！

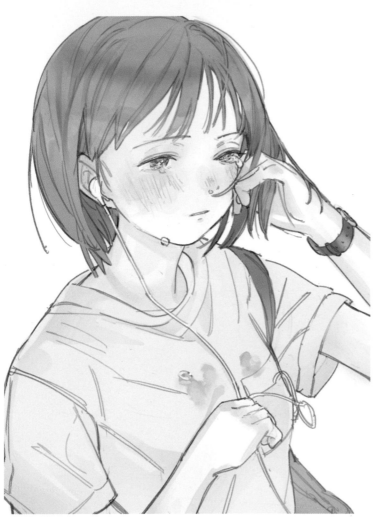

41 2017.06

40 2019.06

隨著年紀越來越大，就會開始嫌
麻煩，然後變得越來越不會去生
氣難過，可是處在這種狀態下，
就會漸漸地不知道怎麼表達出情
緒，所以我希望自己能好好地把
情緒表達出來。這同時也是為了
畫畫。

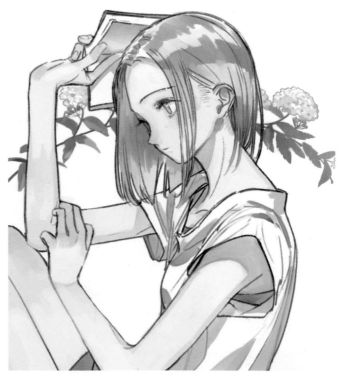

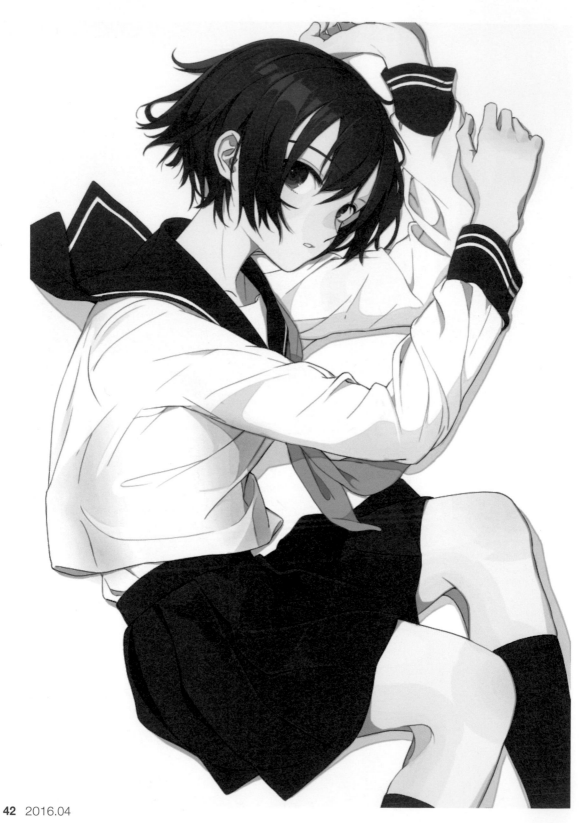

沒記錯的話，這陣子的插圖我都是用繪圖板畫的。

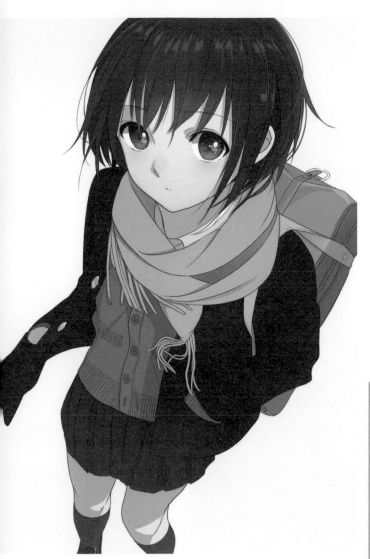

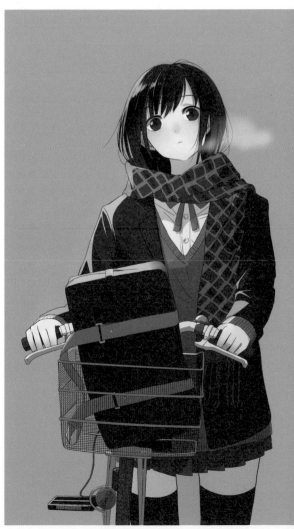

43 2015.11

我覺得不管是衣服還是建築結
構物，只要理解其構造就會出
現一股說服力，所以我希望自
己可以繼續學習精進。

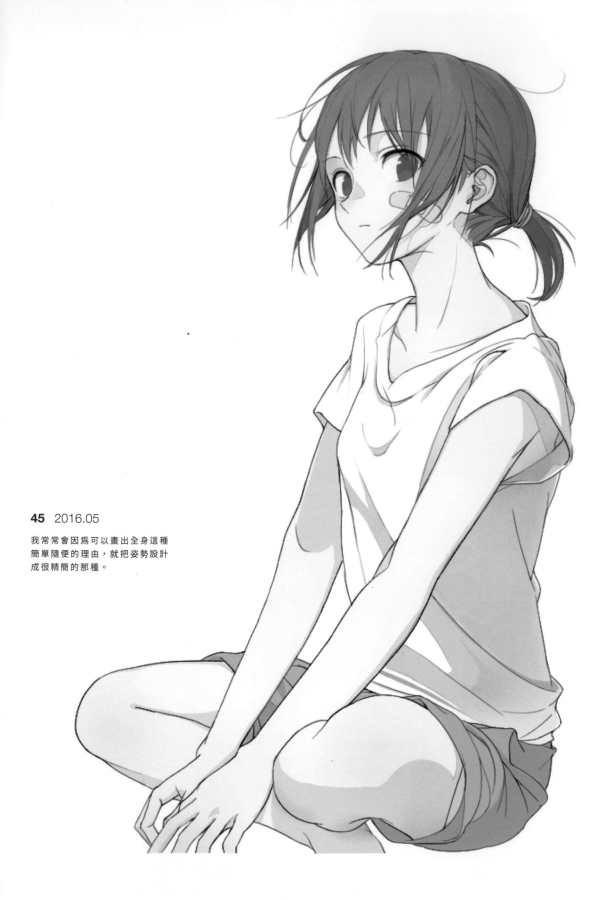

45 2016.05

我常常會因為可以畫出全身這種簡單隨便的理由，就把姿勢設計成很精簡的那種。

46 2016.05

47 2016.08

我要給晚上睡不著覺的人推薦
一個睡眠訣竅,那就是不要把
手機帶到床上。我認為每個人
都需要安排一些時間來整理腦
袋裡的東西。

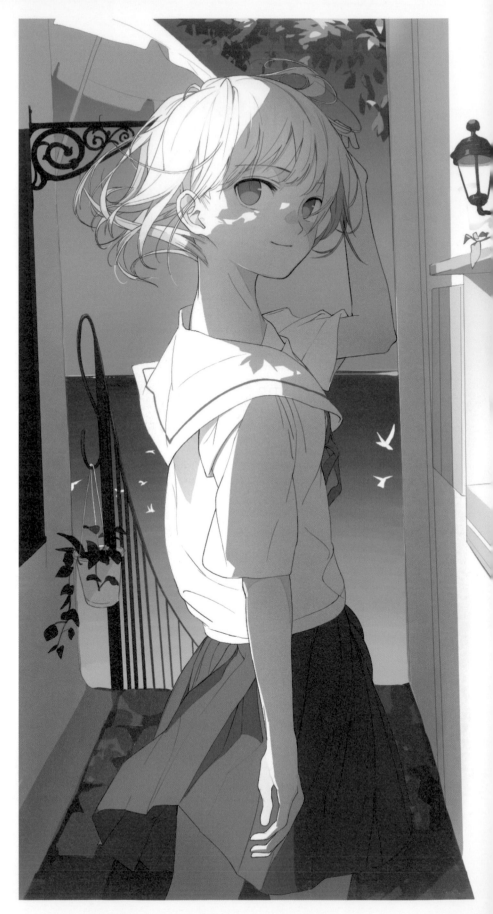

2016.05

我有一陣子很嚮往威尼斯之類
的地方，就瘋狂去搜尋這些名
字來獲得養分。那些橫渡在兩
棟房子之間的洗曬衣物，究竟
是哪一戶人家的呢？

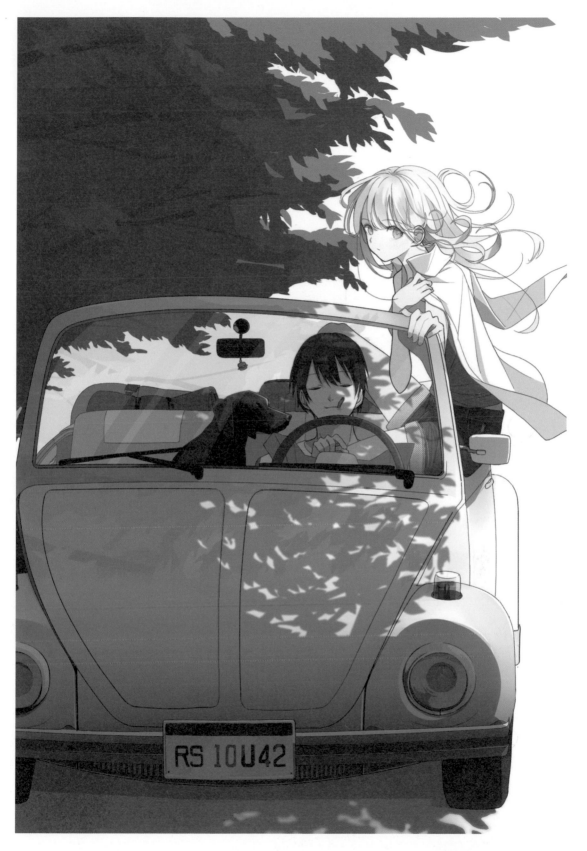

49 2015.09

這顆樹木的畫法與封面樹木的
畫法看起來都一樣。

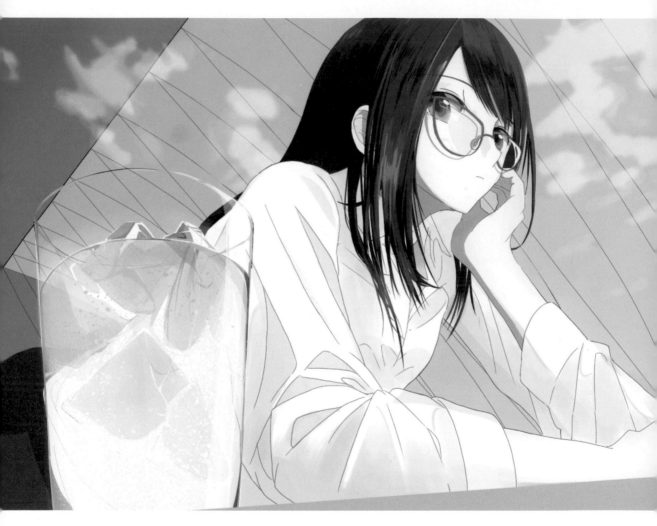

50　2015.10

我想這張作品裡的季節就是我當時作畫時的季節。應該啦！

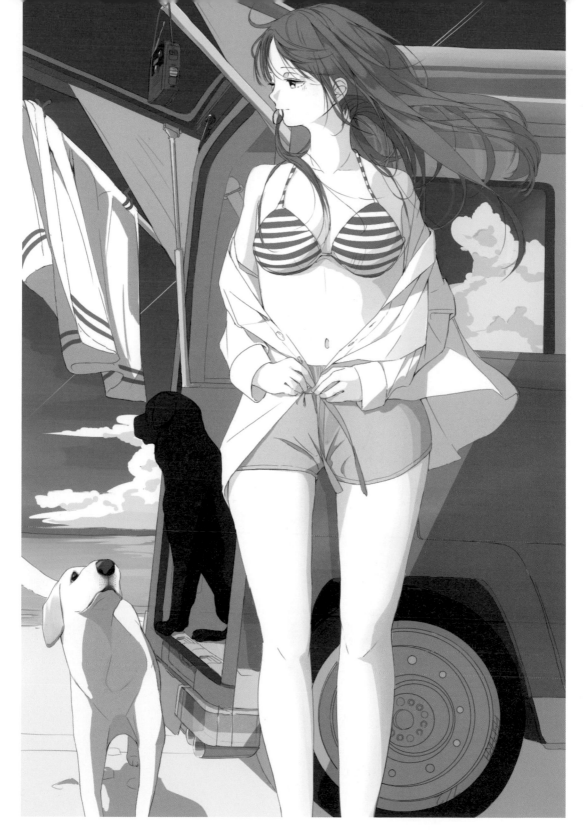

51 2015.07

我很喜歡大海,所以常常畫大海,我想
這是因為在年紀小的時候,家人幾乎每
年都會帶我去海邊的緣故。正因為是個
很遠、平常很難前往的地方,所以才會
特別嚮往。

除了畫畫之外，我很喜歡煮飯做
菜，因為可以放空身心。

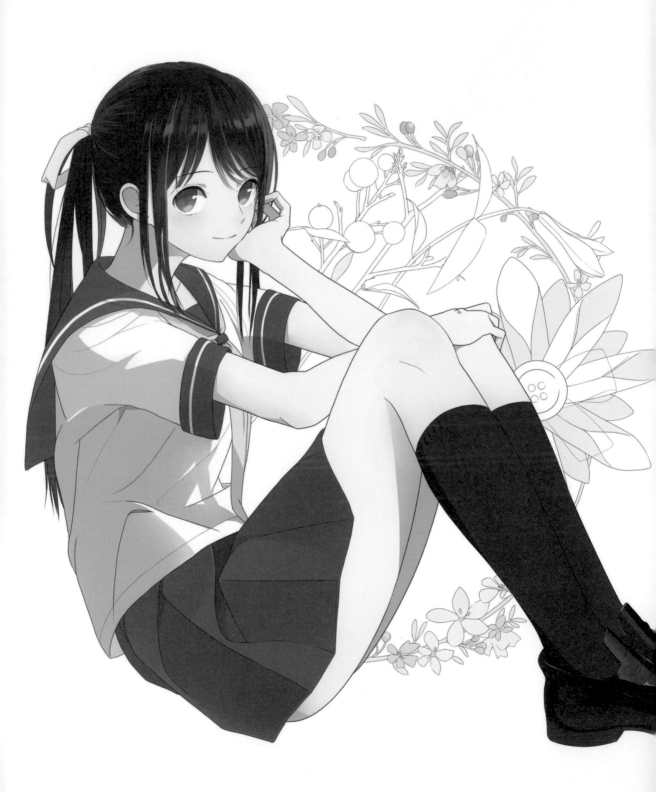

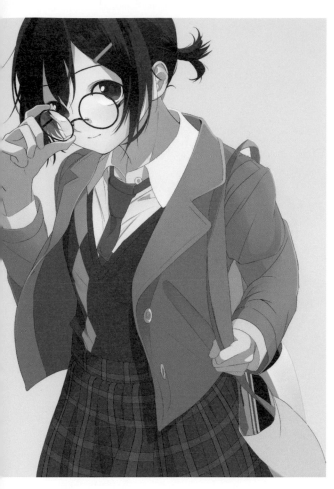

53 2015.12

我非常推薦在 SNS 社群上發表料理相關內容 Orie小姐（@orie13a）的那道使用了東丸牌烏龍麵湯頭的唐揚炸雞配方。

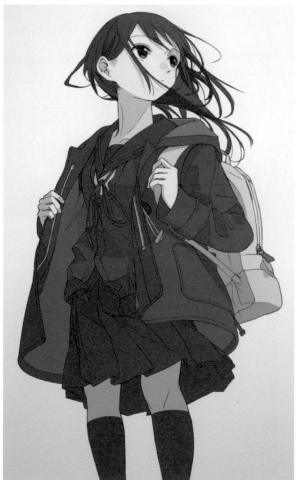

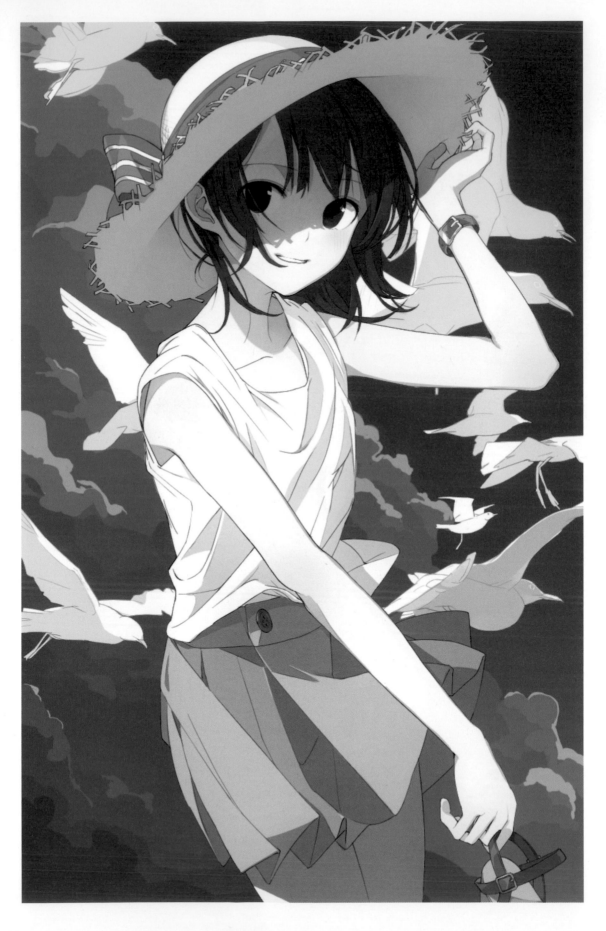

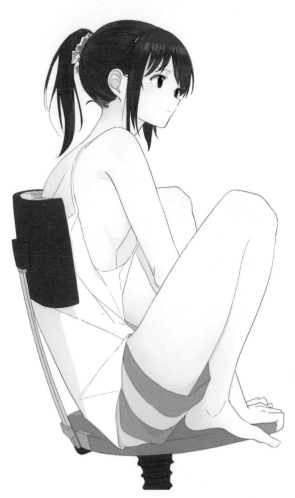

56 2015.07

我想這應該是收錄在這本畫集裡大
多數畫作的原始畫風。回過頭來看
的話,這讓我覺得當自己從那段畫
不出來的痛苦時期走出來時,畫風
就已經有了很大的變化。

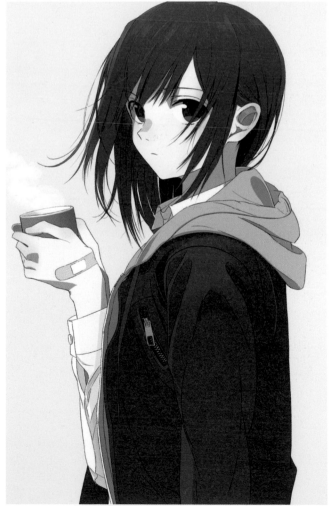

55 2016.05

這應該是我很想畫一些在藍色
下顯得很吸睛的事物時所畫的
作品。現在則是喜歡白色。

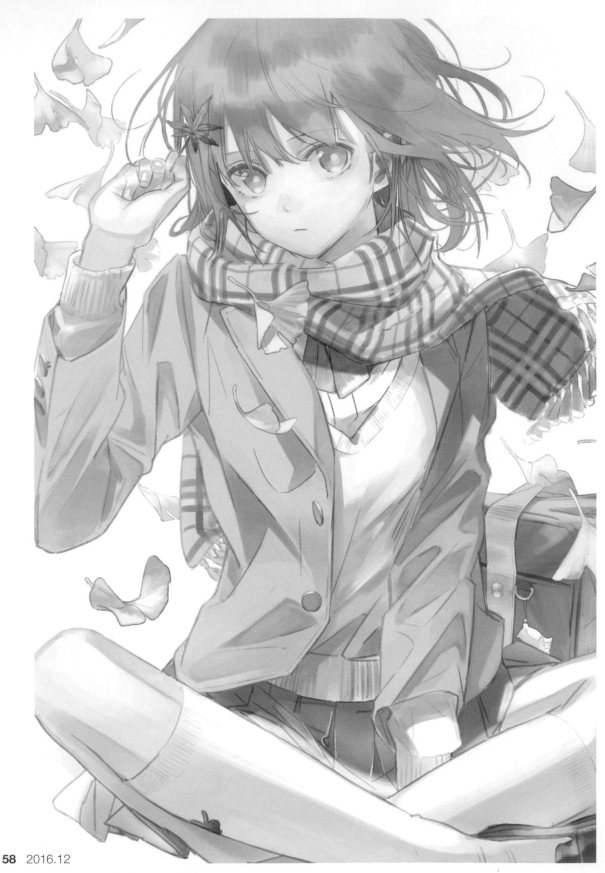

這插圖在線稿時，明明我很喜歡，可是上色卻弄
了好幾個版本。或許只畫線稿還比較好。

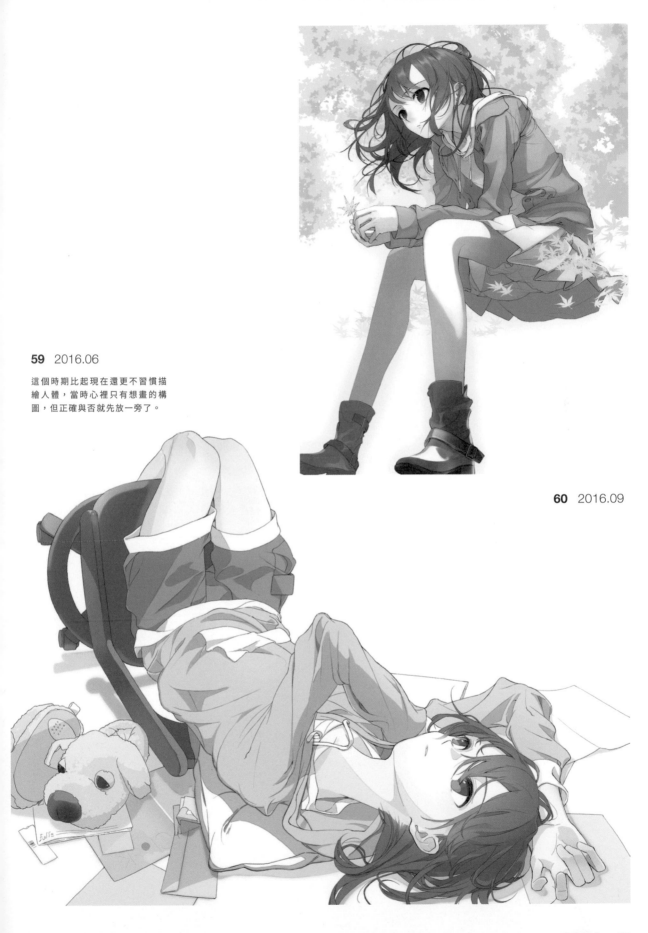

59 2016.06

這個時期比起現在還更不習慣描繪人體，當時心裡只有想畫的構圖，但正確與否就先放一旁了。

60 2016.09

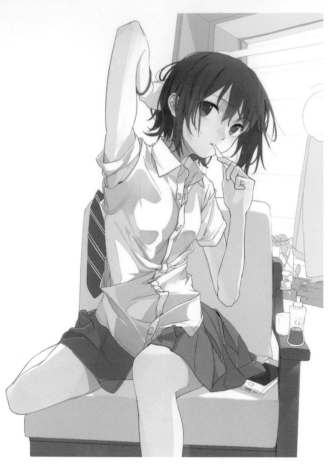

61 2016.06

要描繪身邊周遭的事物，就必須要在
畫作裡面去說明其形體及作用，而我
都會去摸索是不是有辦法鬆動那些乍
看之下顯得很僵硬的規則。而且是永
遠都在摸索。

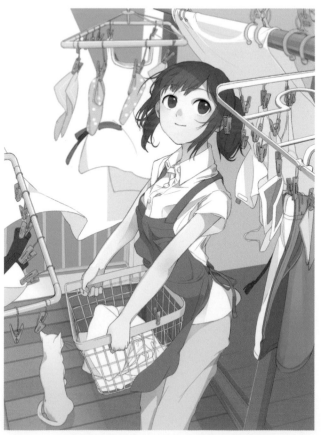

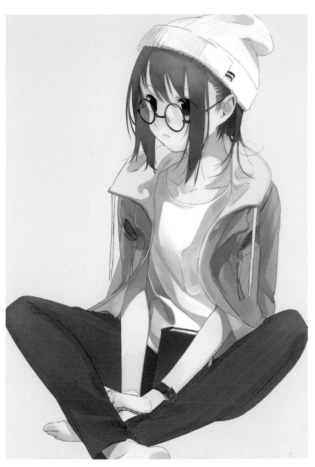

63 2016.11

這張針織毛帽的作品原本是有
背景的，不過卻在作畫過程中
不知何時消失不見了。

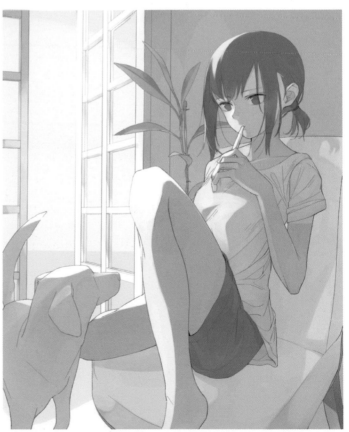

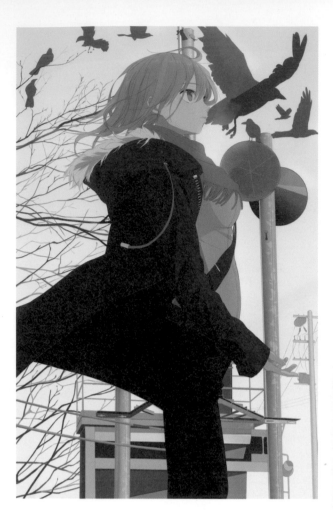

這個時期我的生活很慌亂,而且這段時間待在我身邊的是狗狗。狗狗牠會突然繞著我轉起圈圈,真是可愛。我有一個願望是希望將來可以跟一隻體型巨大且全身雪白的狗狗一起生活。

65　2016.02

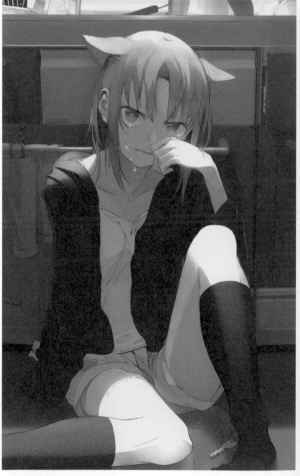

66　2016.09

在我開始畫畫的時候,我總是在畫一些除了人以外的生物。雖說那是我年紀還小的時候就是了。

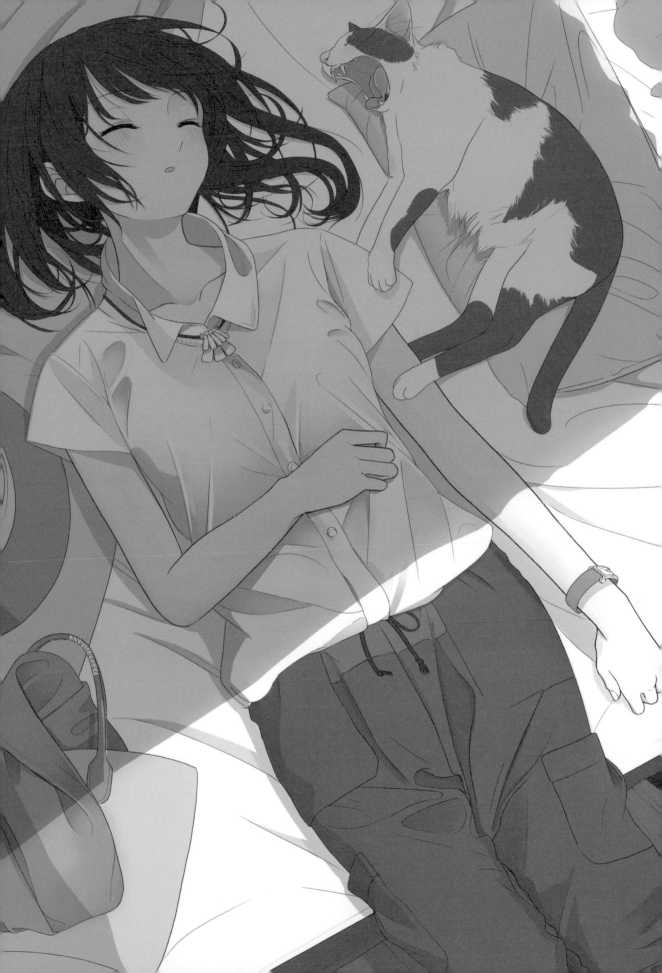

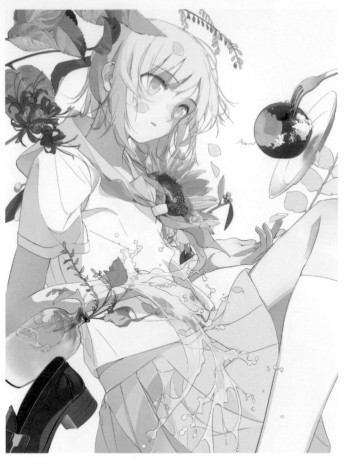

68 2016.07

在寫這段文字時，我是邊回想畫這張插
畫時發生的事情邊寫的，可是當那些事
情全都輸出變成一張插畫之後，我就不
需要再去記住那些事情，所以幾乎全都
忘光了。這讓我學到了一件事，就是畫
畫時最好附上一些筆記什麼的。

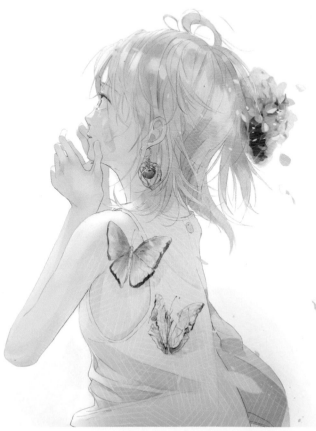

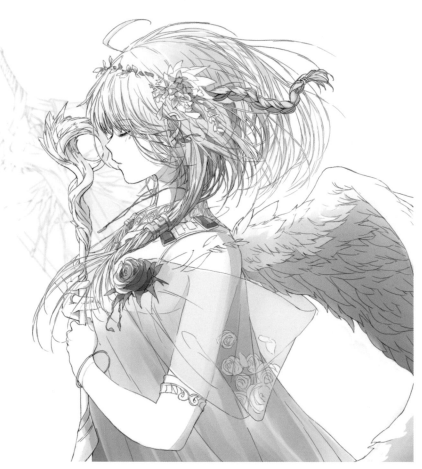

71 2016.09

70 2015.06

其實一開始並沒有說會讓我寫
一些留言感想，後來我去拜託
出版社，才得到了這個機會。
真是太感謝出版社了。

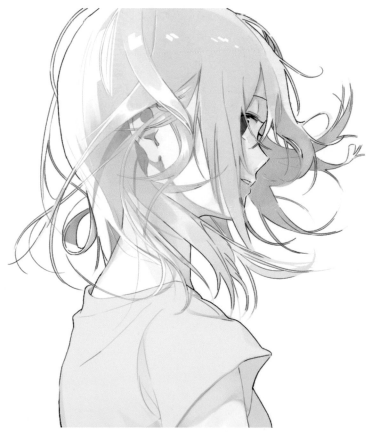

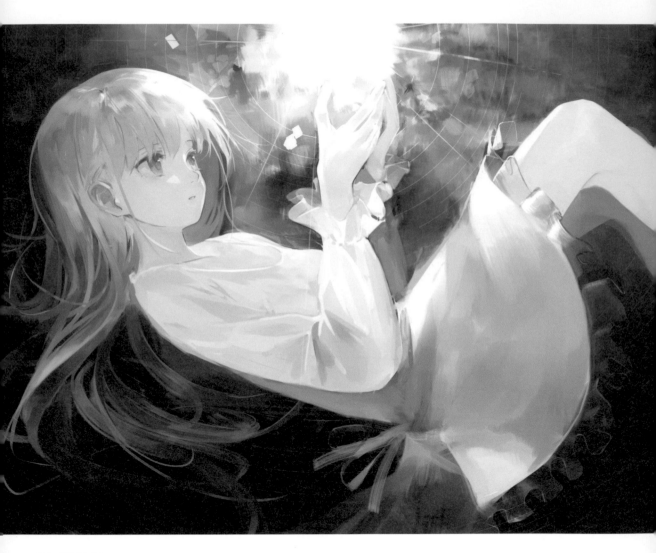

72 2017.01

沒記錯的話，畫這張作品的時期我剛
從筆記型電腦＋繪圖板換成 iMAC ＋
繪圖螢幕，資料有些在電腦裡，有些
則不，所以創作時期可能前後有些出
入也不一定。

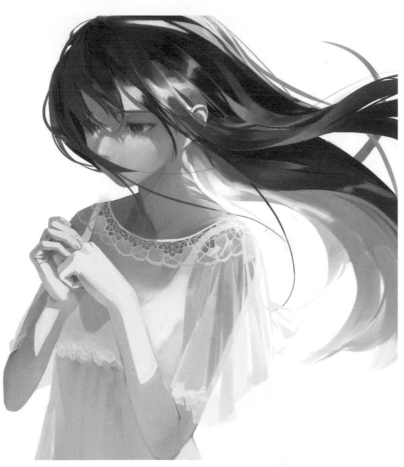

73 2017.02

我認為繪圖螢幕與繪圖板之間的轉換,會給創作帶來非常大的影響。我一直都是使用 Wacom Cintiq 13HD 的繪圖螢幕,這款繪圖螢幕左邊有附上按鈕很棒。

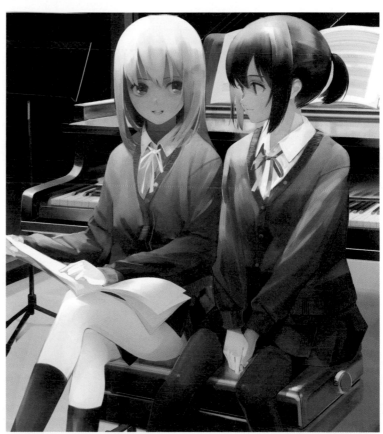

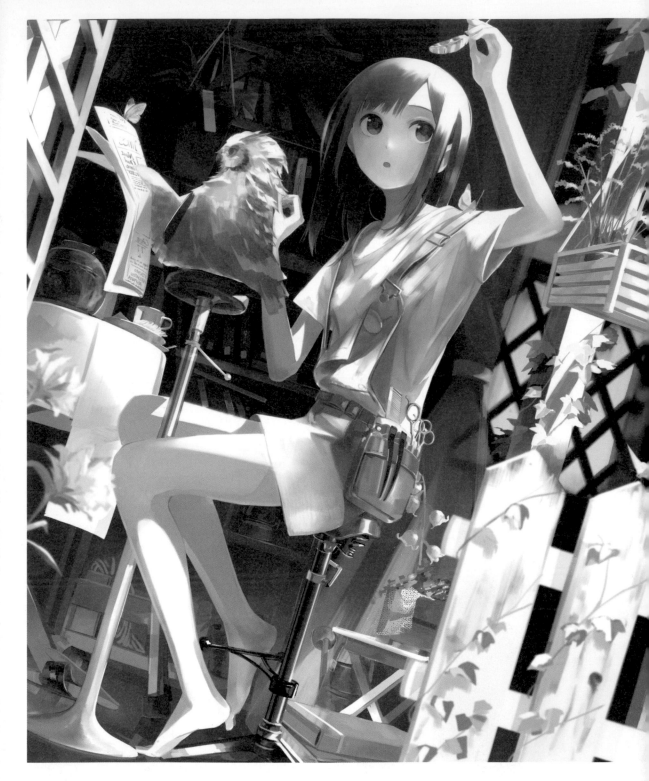

75 2017.01

這是我剛開始嘗試重疊上色手法
的時候。因爲可以不用從線稿開
始打稿,所以之後有想要追加的
東西時會非常輕鬆。畫裡的女孩
正在梳理貓頭鷹的羽毛。

76 2017.03

林隙光照下來的光,我曾經聽人
說過其實全都是太陽的形狀。而
且要是發生日蝕,好像連影子都
會缺少日蝕那部分的樣子。不過
如果在一幅畫裡,那不管它是什
麼形狀都沒關係對吧!

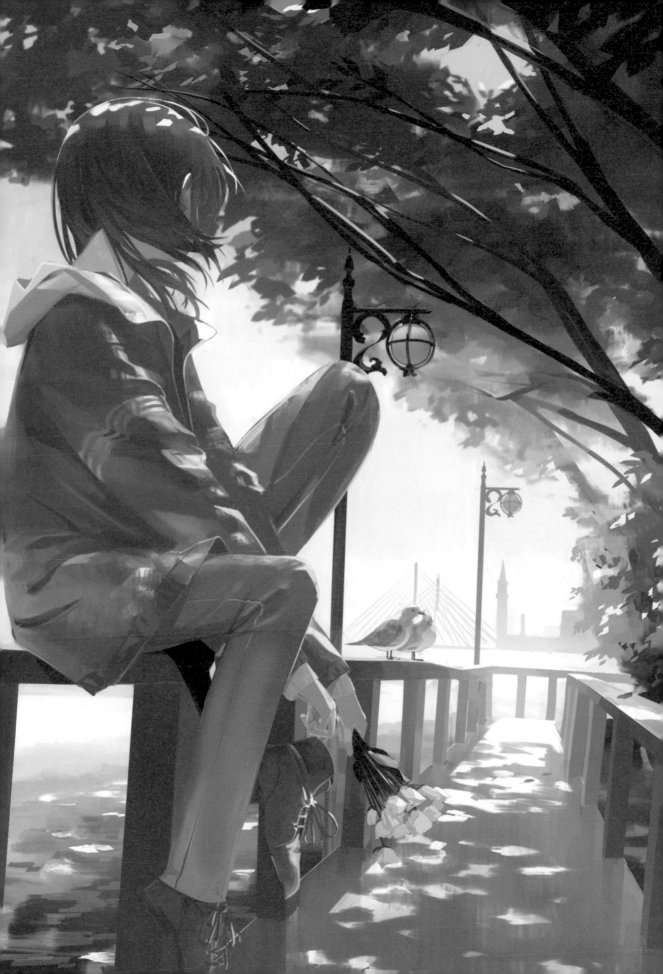

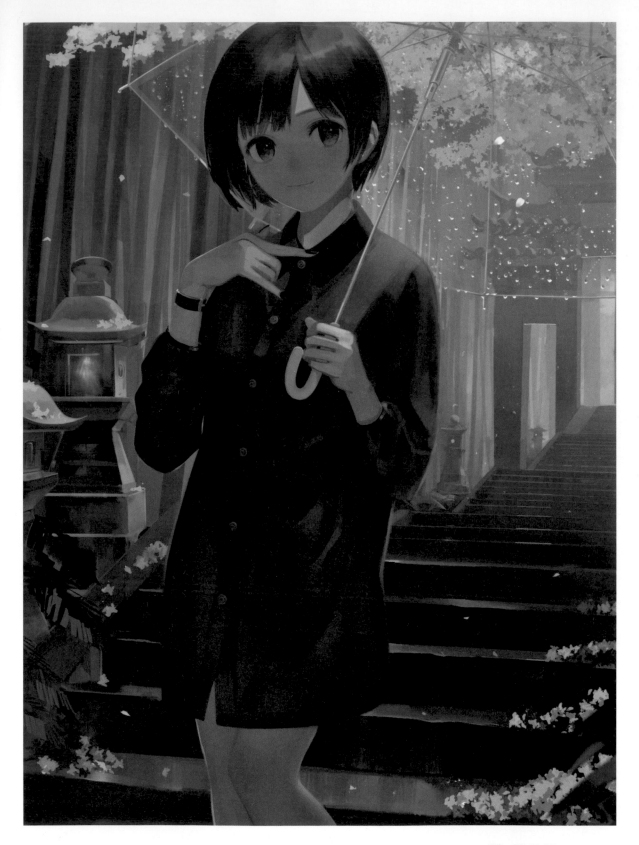

77 2017.05

這個時期我還沒有使用透視尺
規，就糊裡糊塗地讓這張的透
視顯得很寬了。

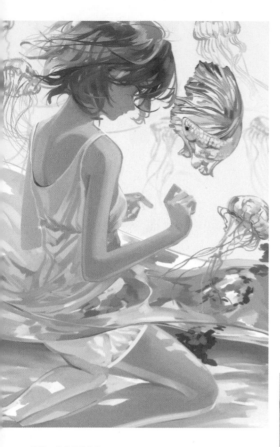

78 2017.06

六月的作品是用灰階畫法依樣
畫葫蘆描繪出來的，七月的作
品則是用線稿加上上色的手法
描繪出來的。

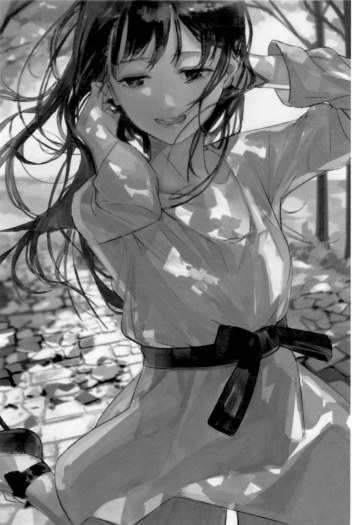

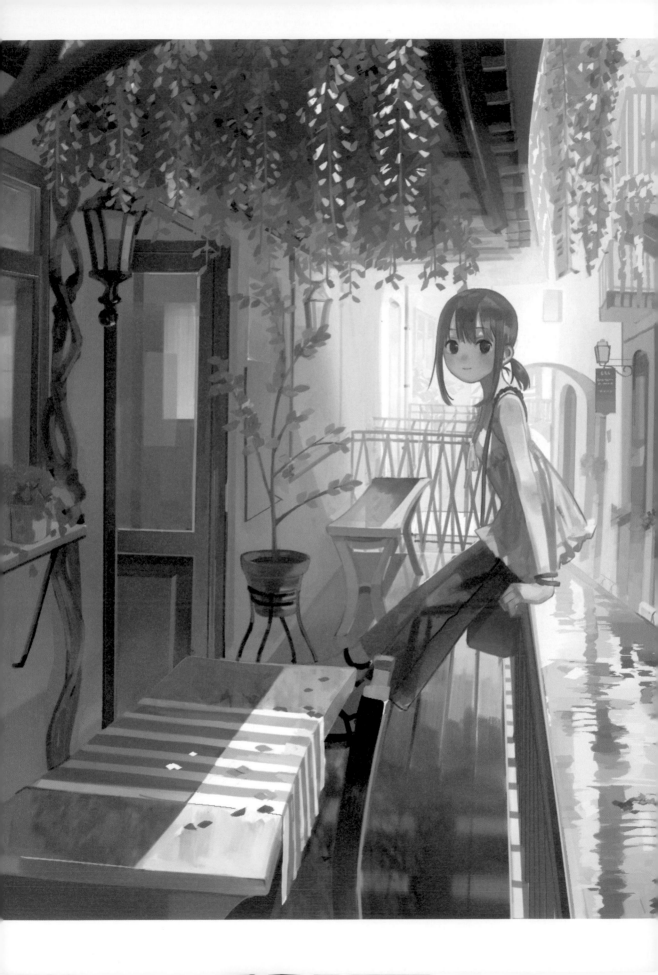

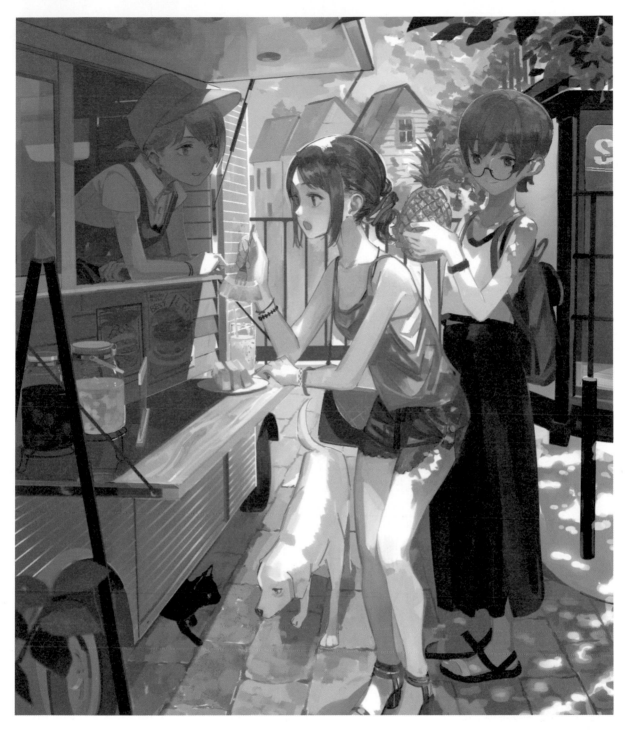

81 2017.08

圖層數與 2022 年那種線稿很紮實的作品比起來，壓倒性地少了很多。這張插畫的創作時間沒有花上多少時間，可能也是因為自己沒有迷失在圖層結構裡的緣故。

80 2017.07

這張插畫主要使用的筆刷是西洋書法筆。當時還不知道有水彩系列筆刷的存在，就採取了不斷重疊上色的方法去作畫。真是太離譜了！

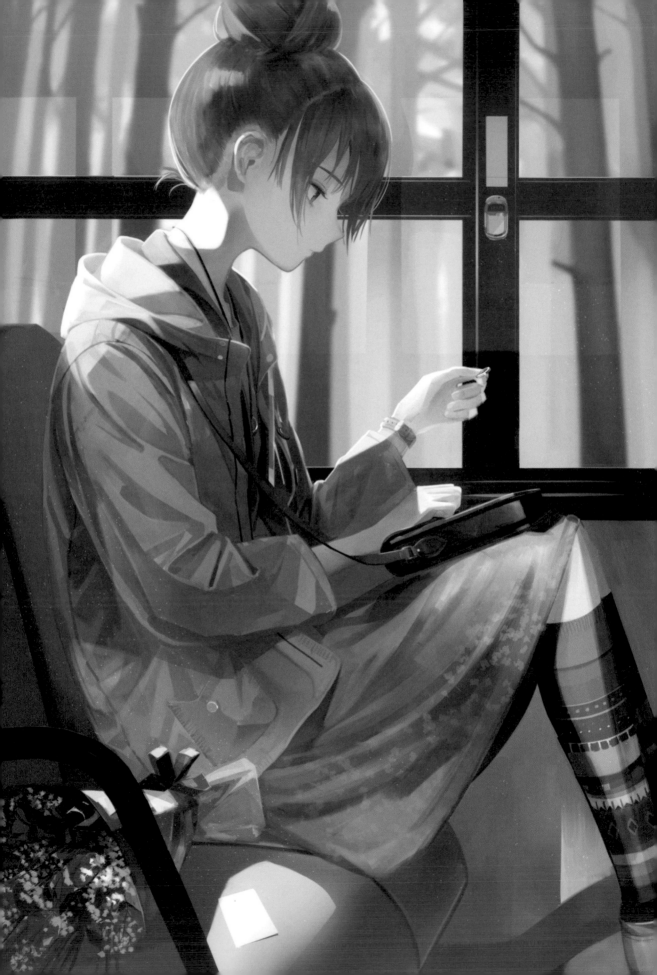

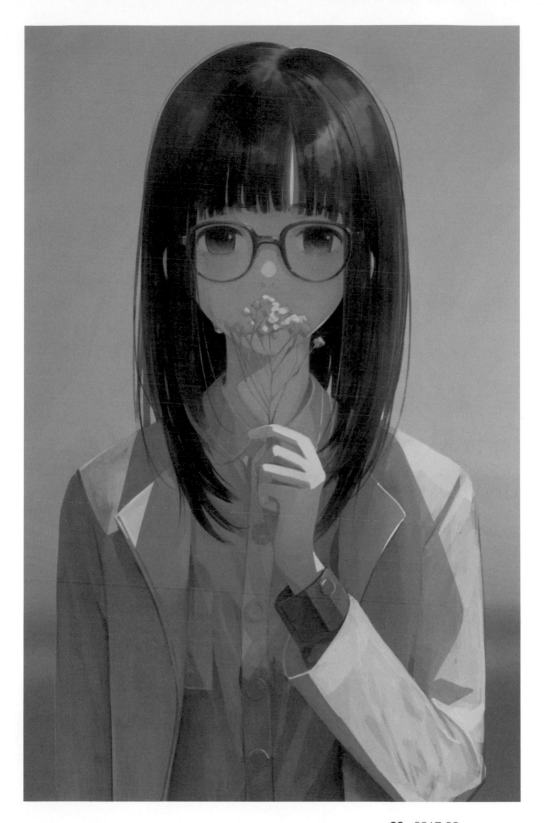

83 2017.03

當我不小心弄丟飾品這一類東
西，又或者自己身邊有東西壞
掉時，我都會看開點，當作是
它們從壞東西的魔爪中保護了
我。難過……。

82 2017.04

平常我自己都是穿戴一些看起來
不會太起眼的飾品，不過光是能
穿戴這些飾品在身上，就可以讓
我有一種自己稍微變強的感覺。

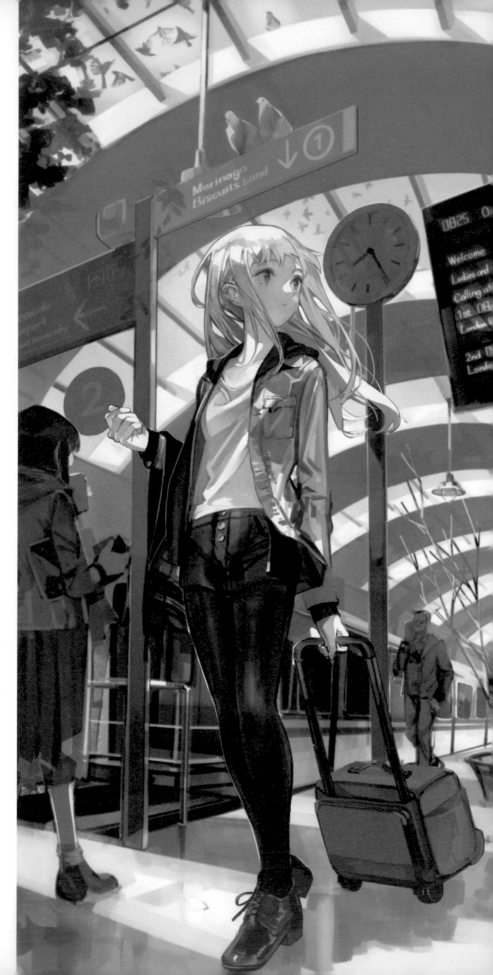

84 2017.09

這段時間我以一些明確存在的
原創角色為中心，畫了許許多
多的插畫。她們幾歲、都在做
什麼的這些設定，我想也是在
當時就定案了。

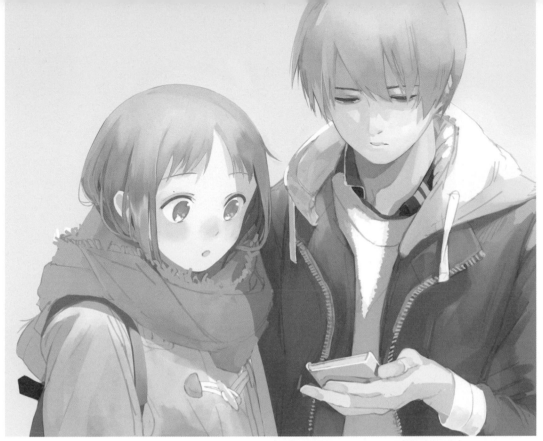

85-86　2016.10

明明創作日只差幾天而已，畫
法卻不一樣，這大概是我當下
心情的關係。我想應該是因為
在那一天採用那一種手法，我
自己覺得比較開心吧！

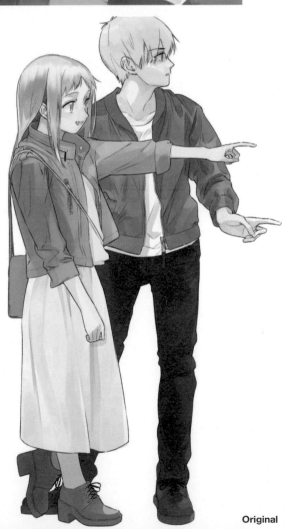

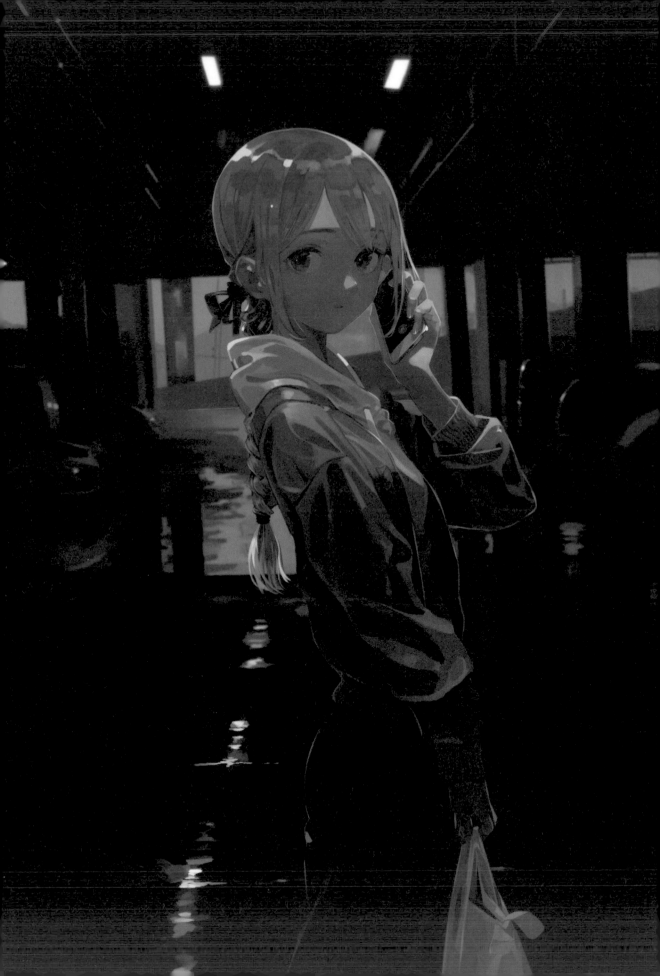

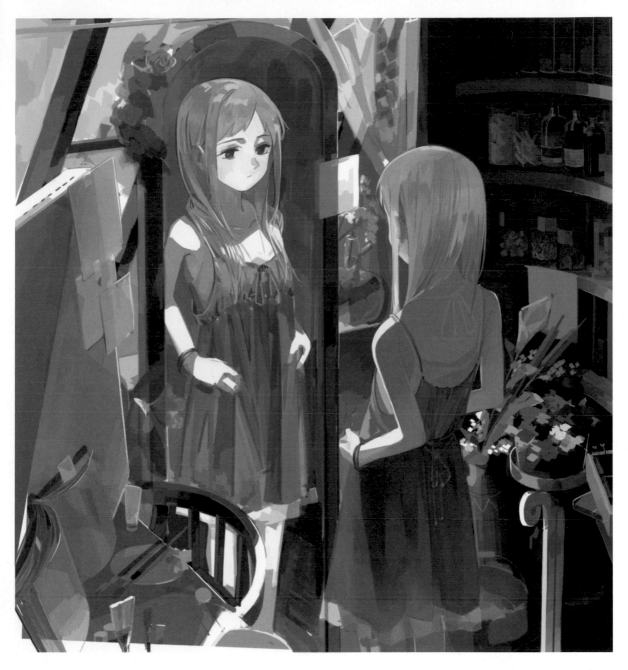

88 2018.01

用低透明度的筆刷描繪時，顏色與顏色之間會有一種特有的分界。如果是現在的我，我應該會讓顏色溶為一體去消除這個分界。從自己以前的作品身上也可以學到不少東西。

87 2017.11

這張插畫是我受到了在生鮮超市停車場所看見的景色的影響。那時候外出的頻率比現在還要高，是一段每天都在吸收並轉化成插畫的日子。

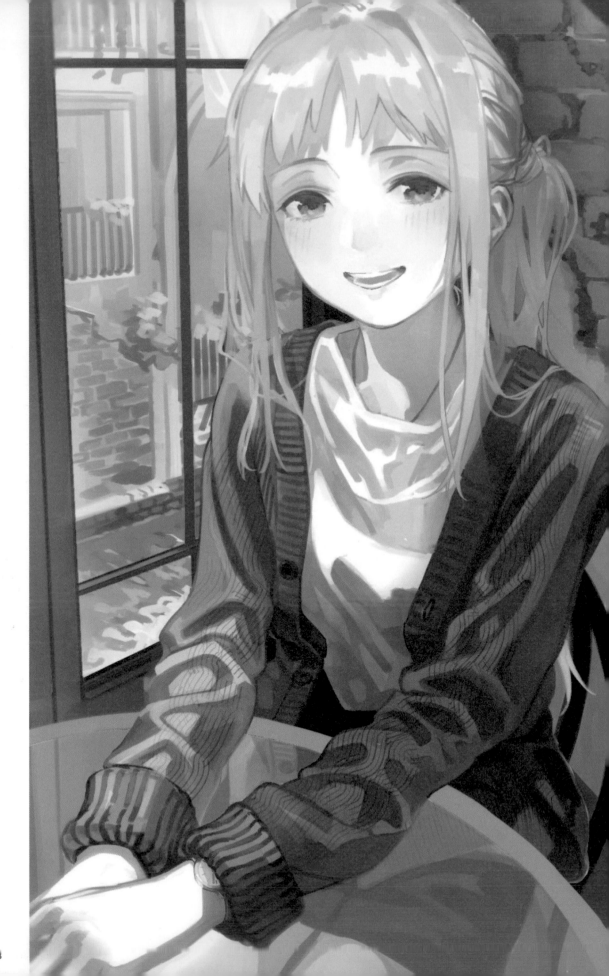

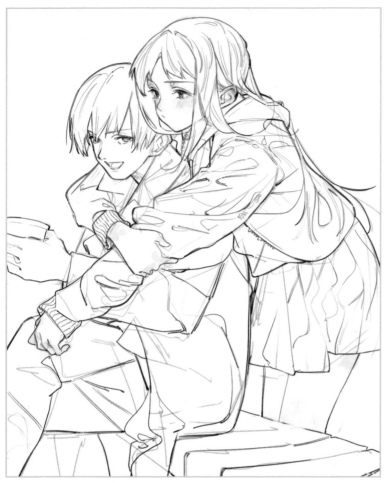

91 2017.11

這個女孩是我想要畫白髮才畫
出來的插圖。

90 2017.12

89 2017.10

不管是不是原創角色，每個存
在於插圖中的人物角色都有其
背景設定，而想像她們在那個
世界裡生活的時光會讓我很開
心。我想要讓自己的作品也帶
有著這種意涵。

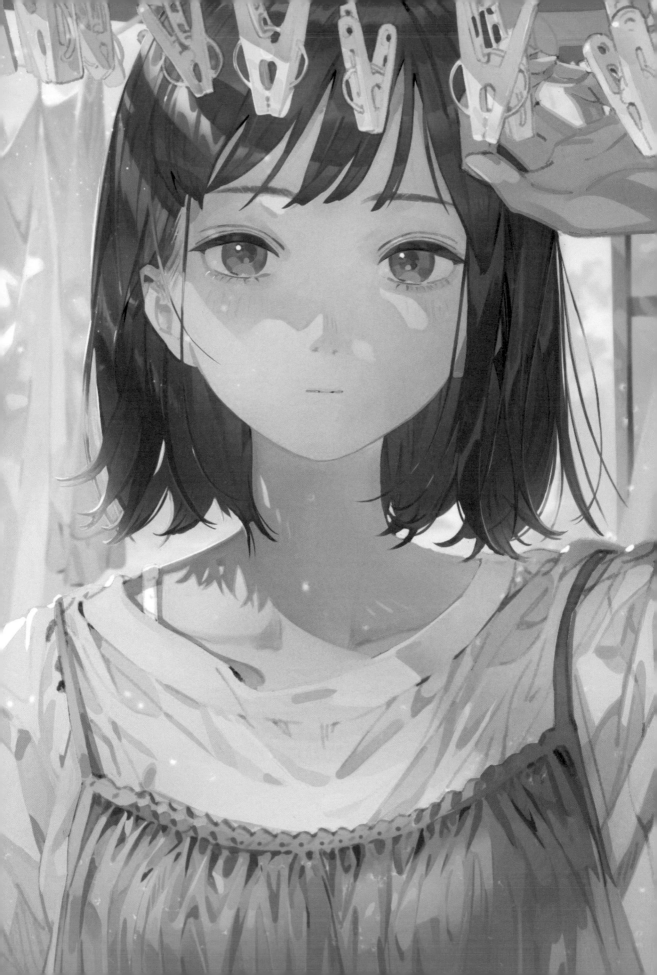

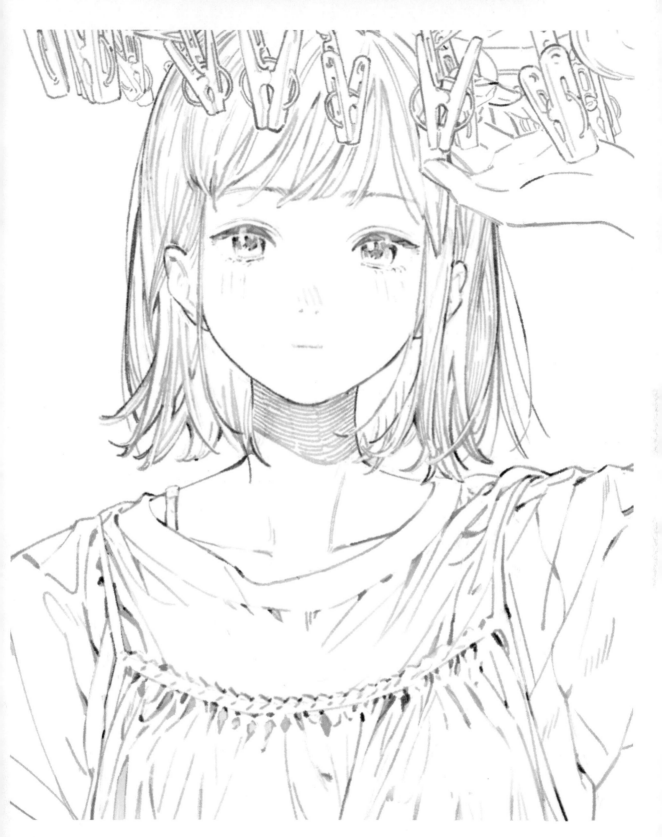

92-93 2020.07

當我要進行上色時，會再調整
臉部形體及頭髮走向，所以在
上色的過程裡，臉部周圍的線
稿幾乎都沒有留下來。

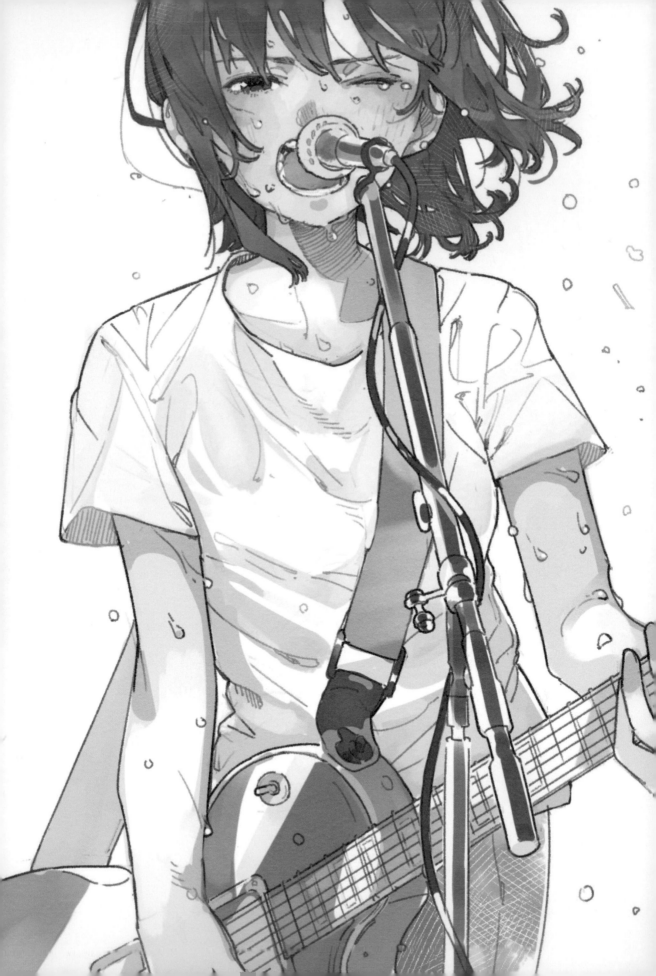

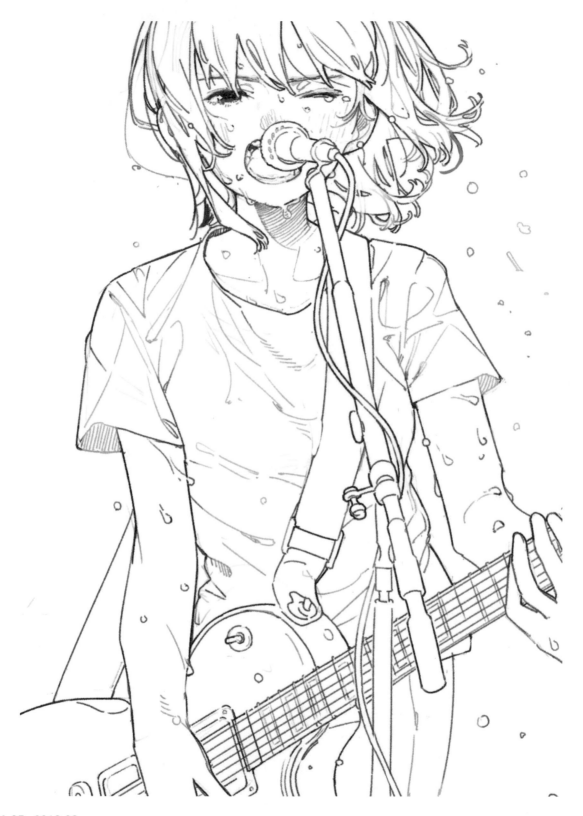

94-95 2018.03

這張作品我使用了繪圖軟體的材質素
材。畫這張圖時我開始運用鉛筆工具
在線條上面，而且爲了貼近自己要的
質感，最後有在 CSP* 裡找了一個像
是畫布的材質素材覆蓋上去。

＊指繪圖軟體 CLIP STUDIO PAINT

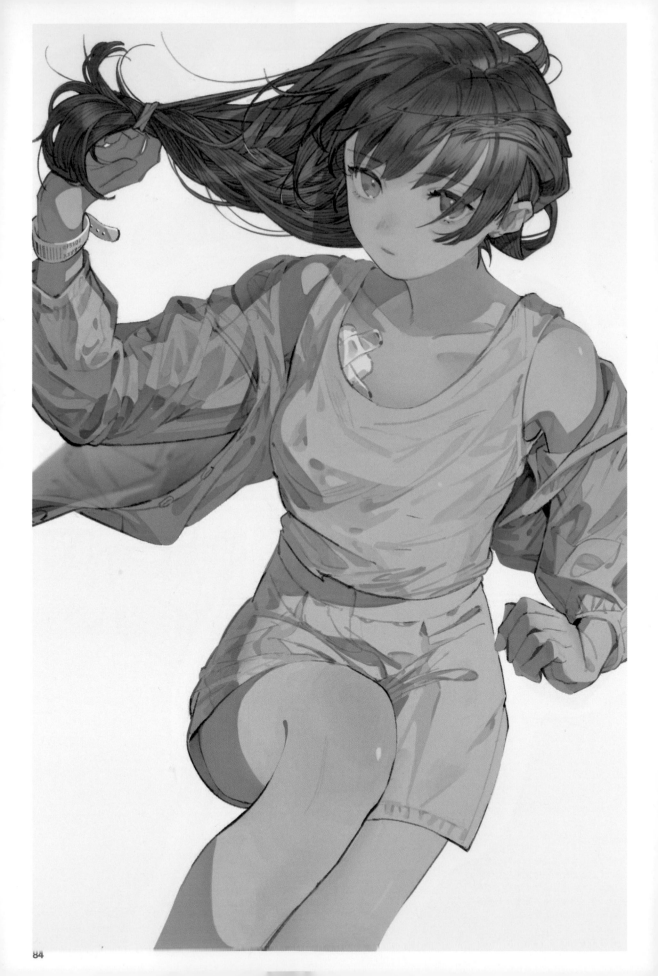

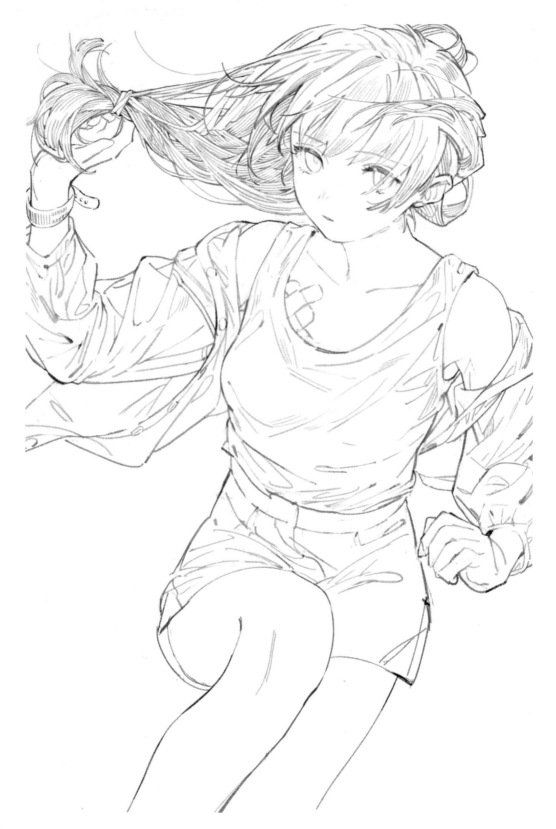

96-97 2020.06

如果只論四季的話，我是喜歡冬季。
雖然我還在統計當中，不過我個人很
推崇多數人都喜歡自己出生的季節這
個說法。

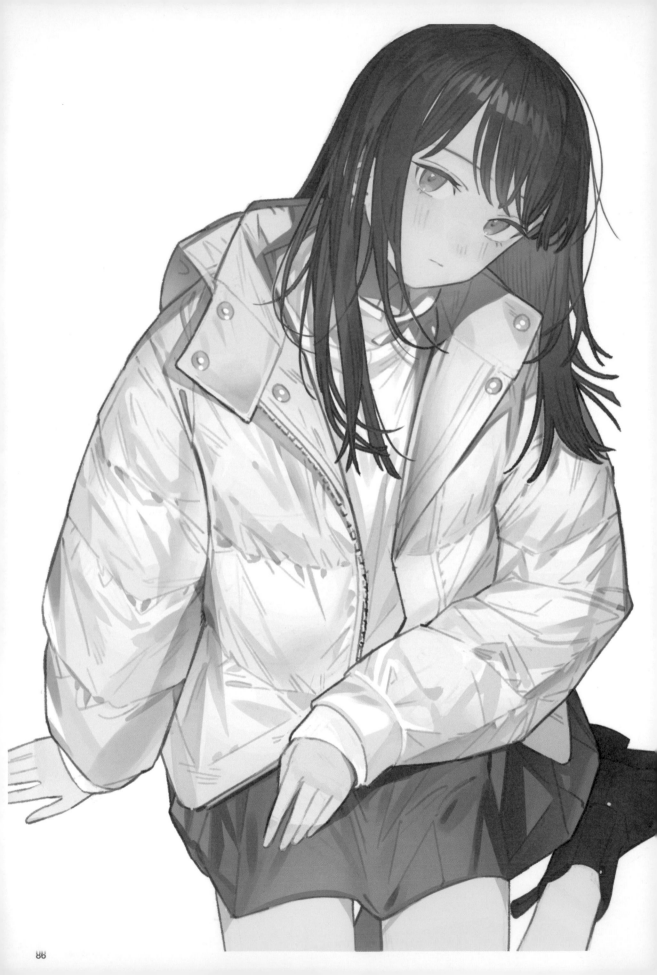

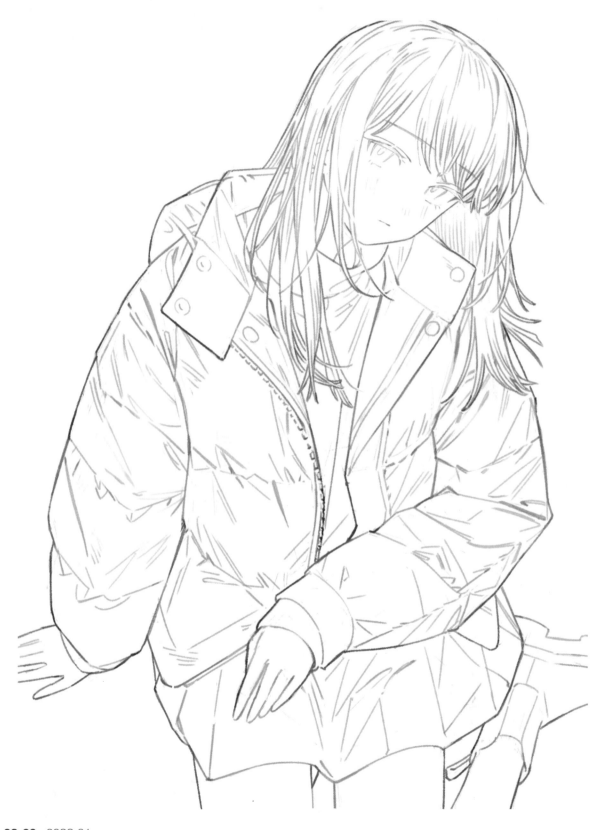

98-99 2023.01

這張是作品集內只有人物的最新作品。羽絨
外套好可愛，讓人真想多畫一些。

我認為畫面設計最重要的部分就是這個有上線稿與類似材質素材的
線條，但幾乎沒有上顏色的狀態。這個作畫過程中，除了可以獲得
很大的收穫外，更重要的是可以臨摹的張數很多，這點在精神層面
上營養價值也很高。

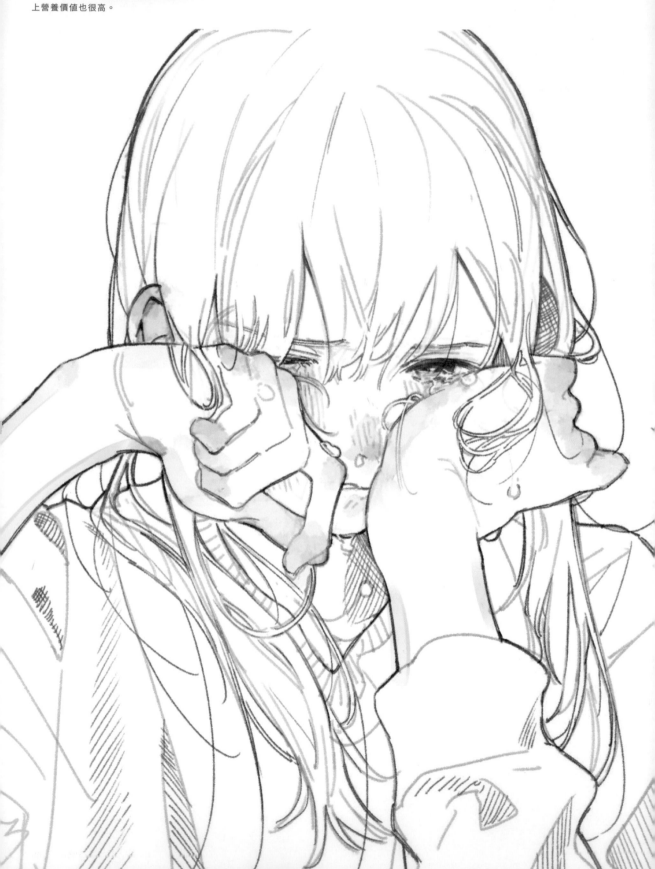

101 2020.02

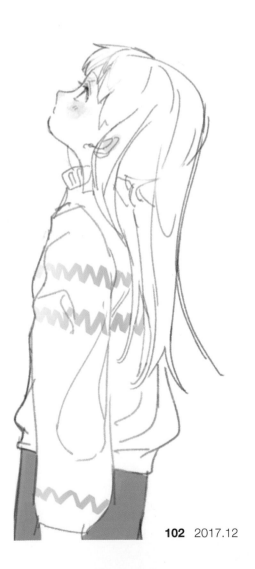

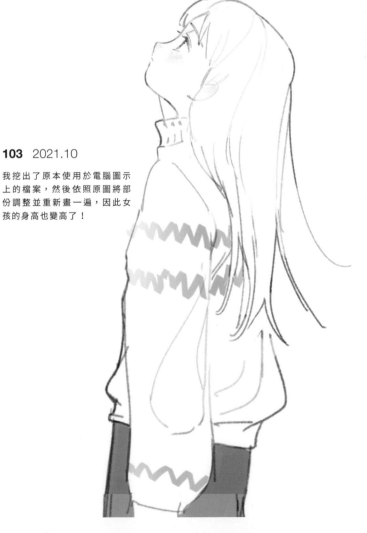

103 2021.10

我挖出了原本使用於電腦圖示
上的檔案,然後依照原圖將部
份調整並重新畫一遍,因此女
孩的身高也變高了!

102 2017.12

這是我幫一位很喜歡喝豆漿的
朋友畫的插圖。她有傳了一張
塞滿豆漿的冰箱照片給我。

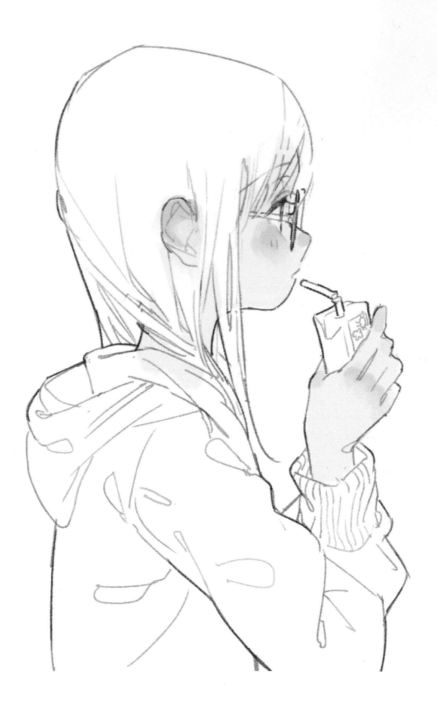

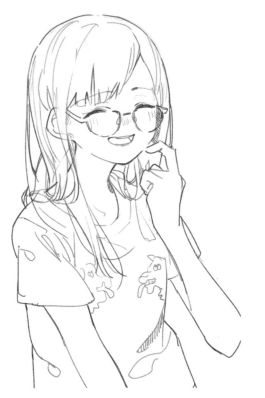

105 2018.02

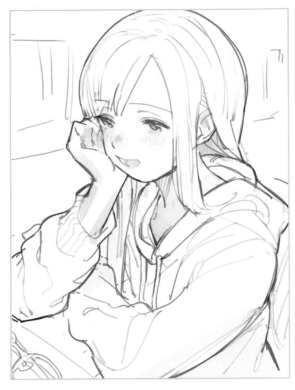

106 2019.06

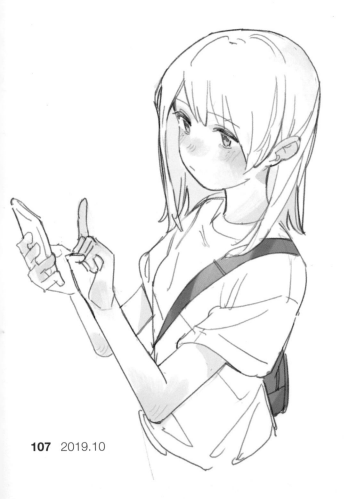

107 2019.10

108 2018.06

這是我幫朋友畫的插圖。

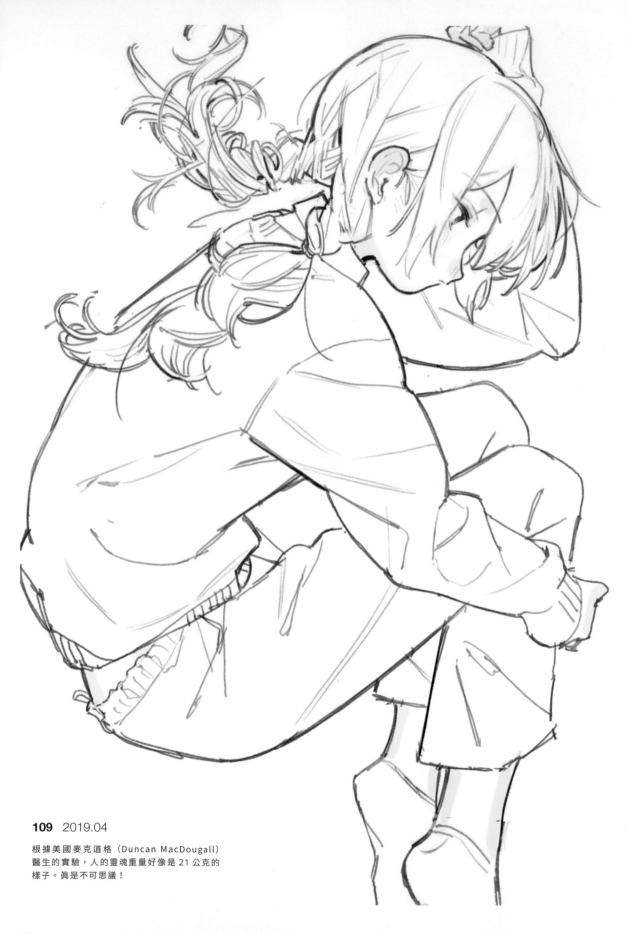

109 2019.04

根據美國麥克道格（Duncan MacDougall）
醫生的實驗，人的靈魂重量好像是 21 公克的
樣子。真是不可思議！

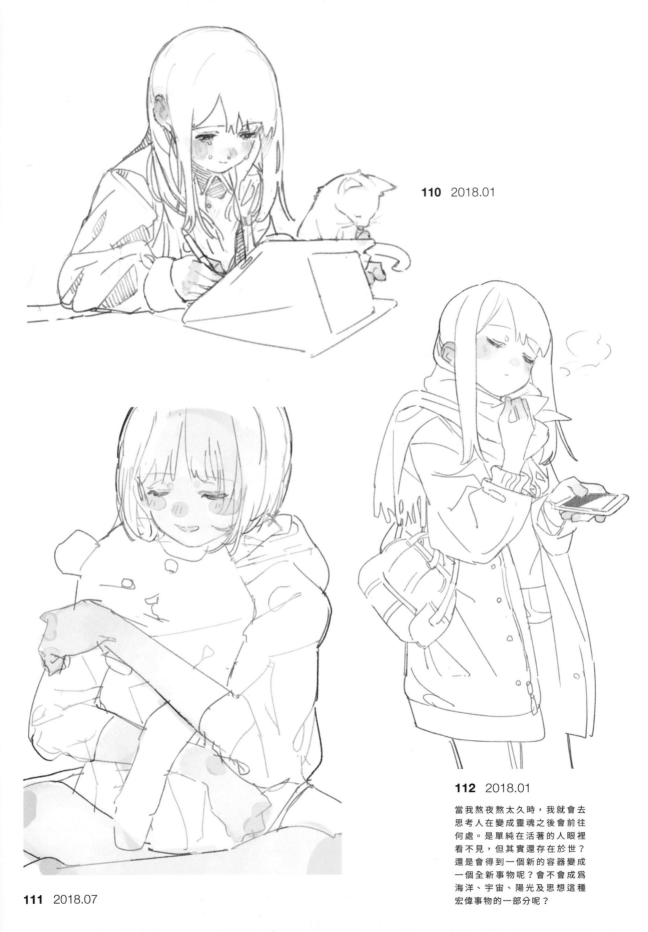

110 2018.01

112 2018.01

當我熬夜熬太久時，我就會去
思考人在變成靈魂之後會前往
何處。是單純在活著的人眼裡
看不見，但其實還存在於世？
還是會得到一個新的容器變成
一個全新事物呢？會不會成為
海洋、宇宙、陽光及思想這種
宏偉事物的一部分呢？

111 2018.07

我覺得衣服的皺褶，就是一個
無法強求正確性的代名詞。建
築物則是其反義詞。

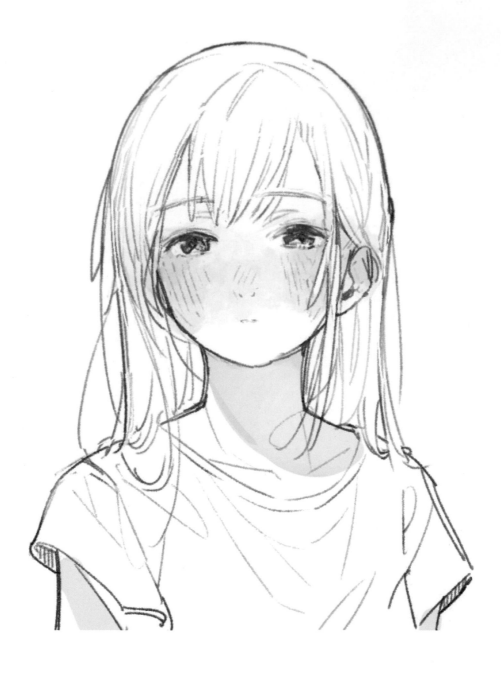

當時我增加些許頭髮還有皺褶來將
空白處填滿，但之後再回頭看作品
畫面時，反而覺得留下一些能夠讓
人去想像的空白處會比較好。我想
這張插圖先到目前這個狀態，之後
再一點一點進行簡化或美化。

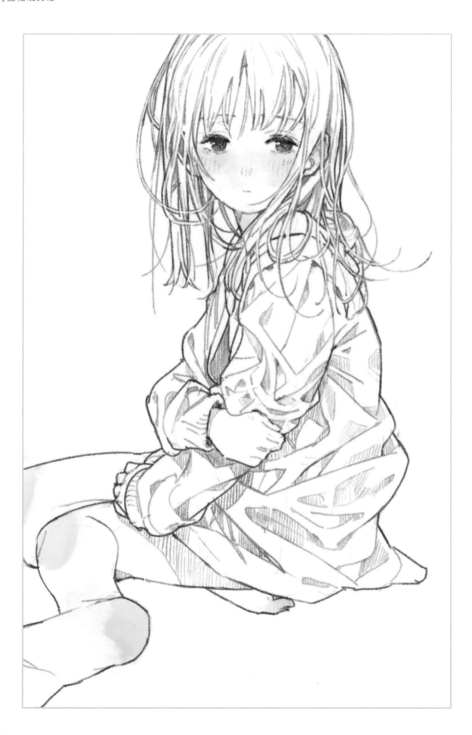

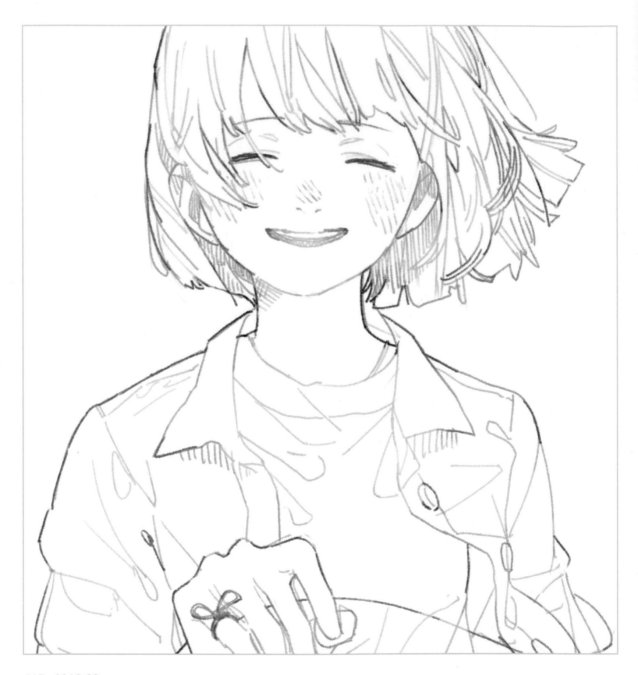

115 2018.03

現在的我都會盡量努力讓自己去配合規則
作畫,所以要是看到像這張插圖裡這種沒
有規則性的線條及上色方法,就會讓我
很羨慕。

打這段文字時，我弄丟了很重要
的東西。在忙碌得不可開交的
十二月，我連弄丟了東西這件事
都沒有發現，甚至也無法體會那
股失落感。爲了好好地面對這件
事，我要留下這段文字。

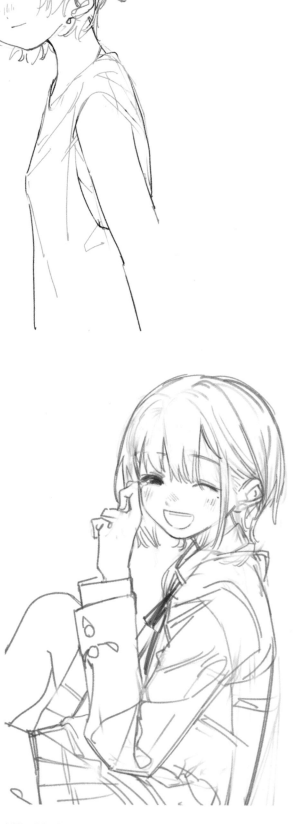

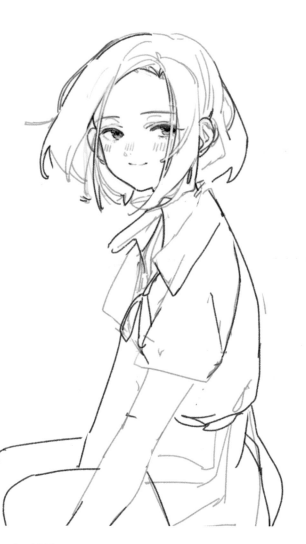

117 2022.11

118 2017.11

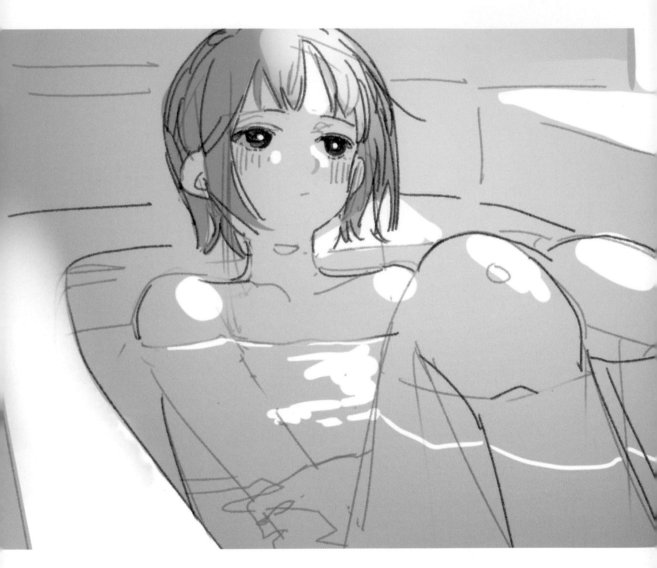

119 2018.07

可以邊泡澡邊看景色的沐浴時
光。帶著那種只靠月光渡過這
段時間又或者沐浴在陽光底下
的獨特溫度。

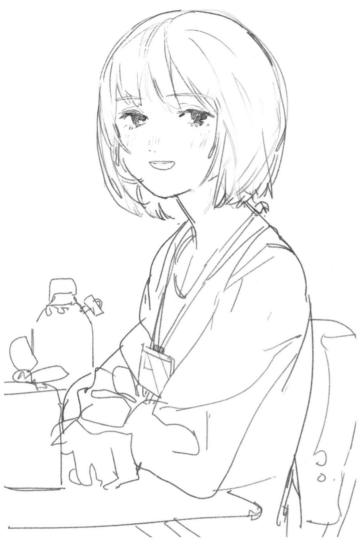

120 2018.09

121 2021.02

當我只畫人物時，會先畫一個
粗略的草圖，接下來一邊擦去
凌亂的線條，並同時處理成乾
淨的線條。而在草圖時狀態較
好的線條，則是會直接保留下
來。

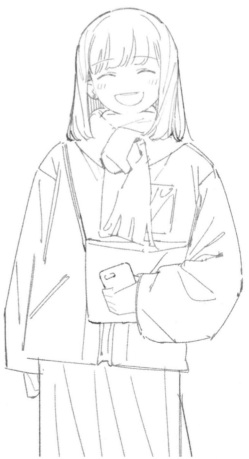

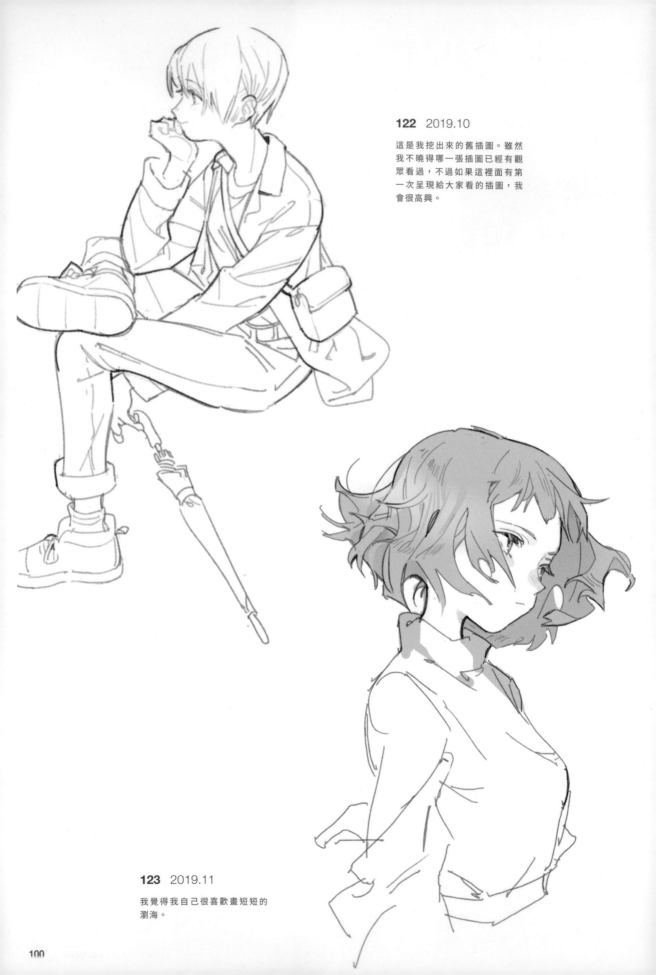

122 2019.10

這是我挖出來的舊插圖。雖然
我不曉得哪一張插圖已經有觀
眾看過，不過如果這裡面有第
一次呈現給大家看的插圖，我
會很高興。

123 2019.11

我覺得我自己很喜歡畫短短的
瀏海。

這些應該是當時我不會畫圍巾，
想說當作練習才開始畫的。也不
單單只有圍巾而已，明明平常有
在使用的單品卻不曉得其構造的
情況也很常見。

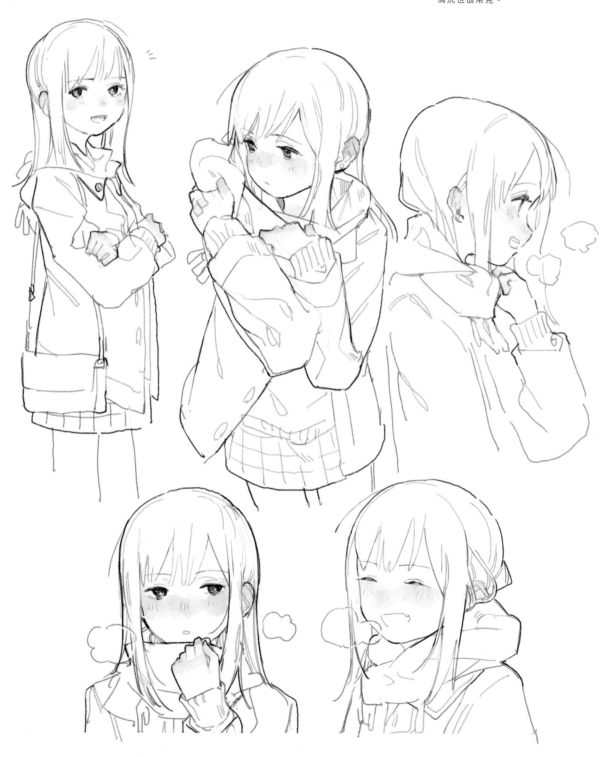

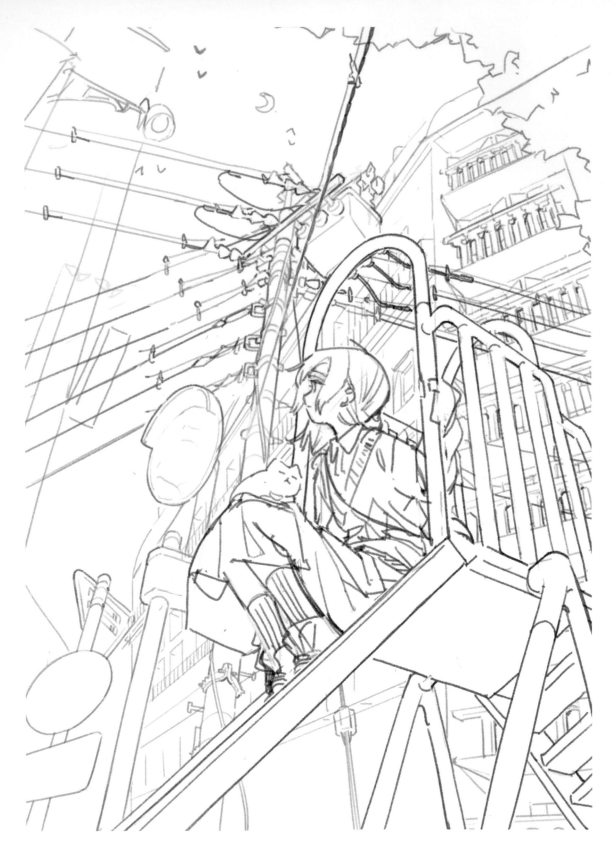

125 2019.11

這是一張位在城鎮中心的公園的草圖。
我個人有一部很喜歡的電影，喜歡到會
想向別人推薦，那就是『星際效應』。

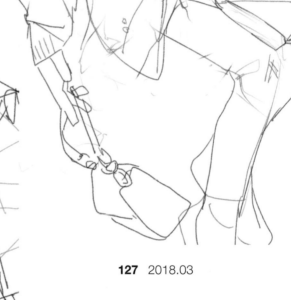

126 2018.03

這應該是我在進行很多嘗試的時期，像是
外形輪廓要畫草稿時，需要想辦法讓衣服
及頭髮晃動起來，或是畫一些沒有畫過的
構圖。這個時期的我比起用頭腦去思考，
我反而都是先動手去作畫。跟現在恰恰相
反，真想多學學當時的自己。

127 2018.03

這是一張 6 個人的主視覺圖。由於角
色之間有一些地方會重疊，所以我是
先將所有人的全身都畫出來後，重疊
處再用蒙版的功能進行調整。

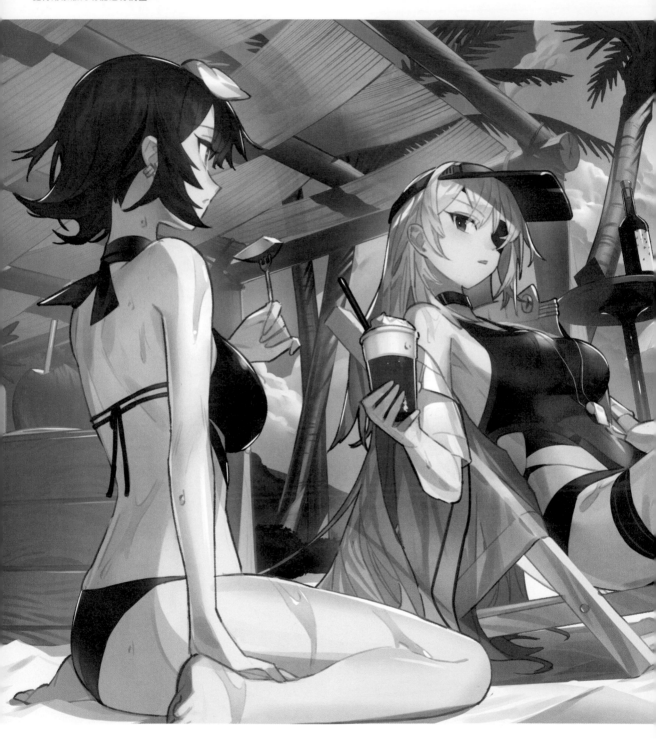

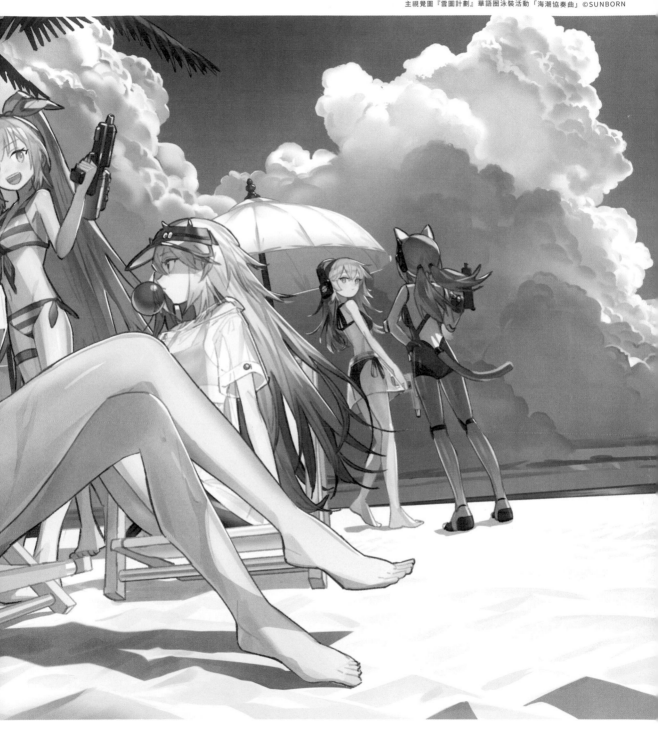

主視覺圖『雲圖計劃』華語圈泳裝活動「海潮協奏曲」©SUNBORN

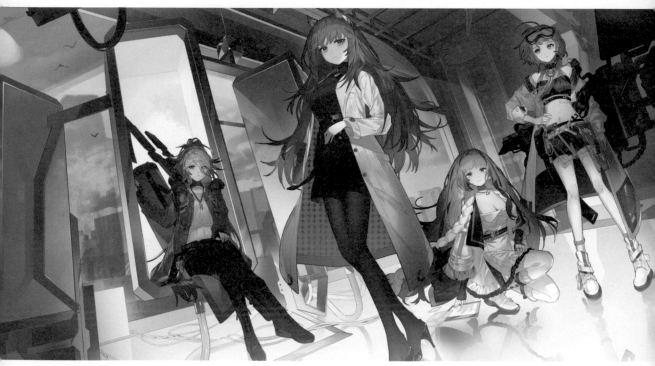

企業形象插圖『雲圖計劃 42lab』©SUNBORN

129 2022.11

關於圖層內的結構，如果是用顏色和
線稿大致區分資料夾的話，我就會用
蒙版來處理重疊的部分。如果不使用
蒙版的話，則會每個人物角色或背景
都區分成資料夾，然後按照事物的景
深位置前後順序進行排列。最後再根
據用途進行切換。

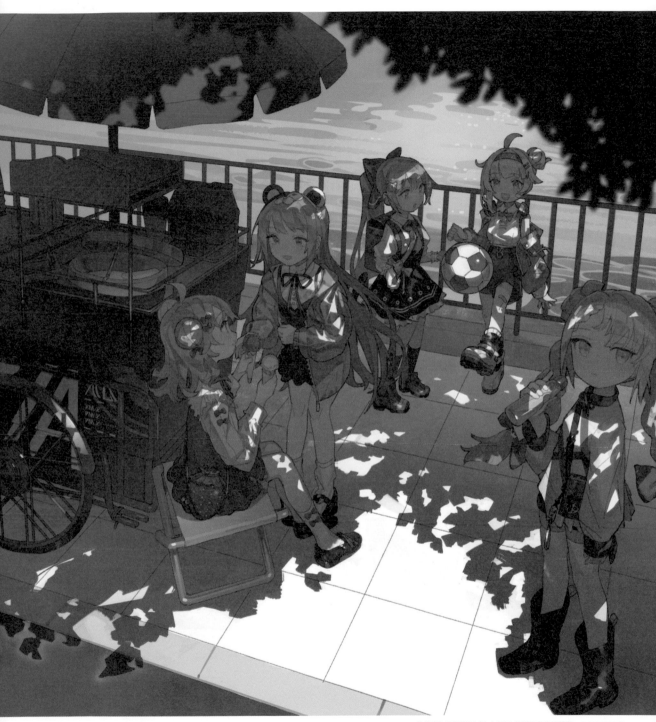

遊戲登入用視覺圖『少女前線 華語圈兒童節服裝』©SUNBORN

130 2021.06

我自己很少想要畫年齡小的人物角色。
這張插畫讓我費盡了心思去思考要怎麼
畫才能夠讓年齡看起來很小,而當時我
只留意了一件事,那就是要去配合角色
的身高大小。

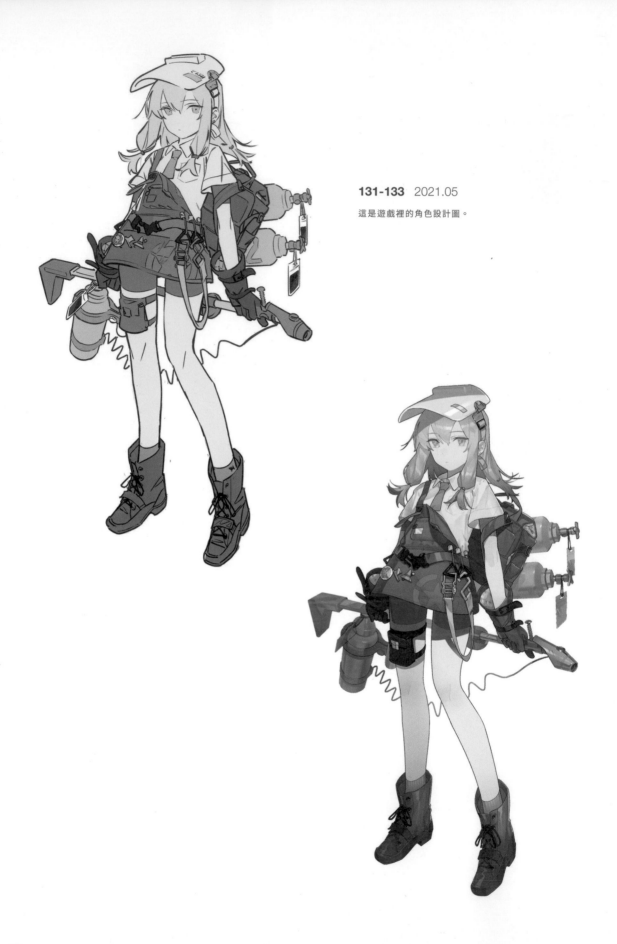

131-133 2021.05

這是遊戲裡的角色設計圖。

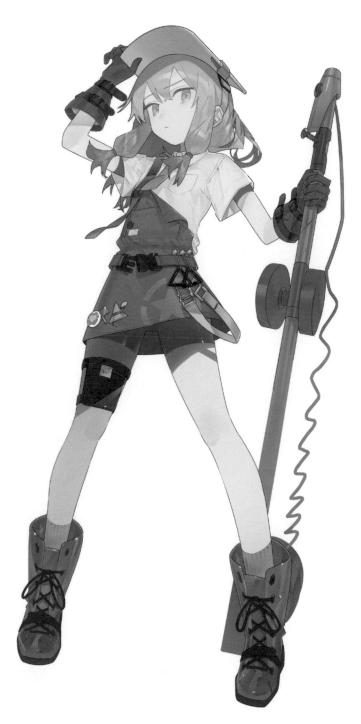

134 2021.08

這張插畫是 5 個人在彈一台透明的鍵盤樂器。我花了很多時間在猶豫要讓誰坐在哪裡。

官方粉絲創作圖『V.W.P』©KAMITSUBAKI STUDIO

『KAMITSUBAKI CITY UNDER CONSTRUCTION』 © KAMITSUBAKI STUDIO

135 2021.10

要畫雲的時候，我會先用尺寸
較大的水彩筆刷決定大致形體
後，再把筆刷尺寸調小抓出輪
廓。而在 2017 年左右，這類作
品我則是用沾水筆去處理的。

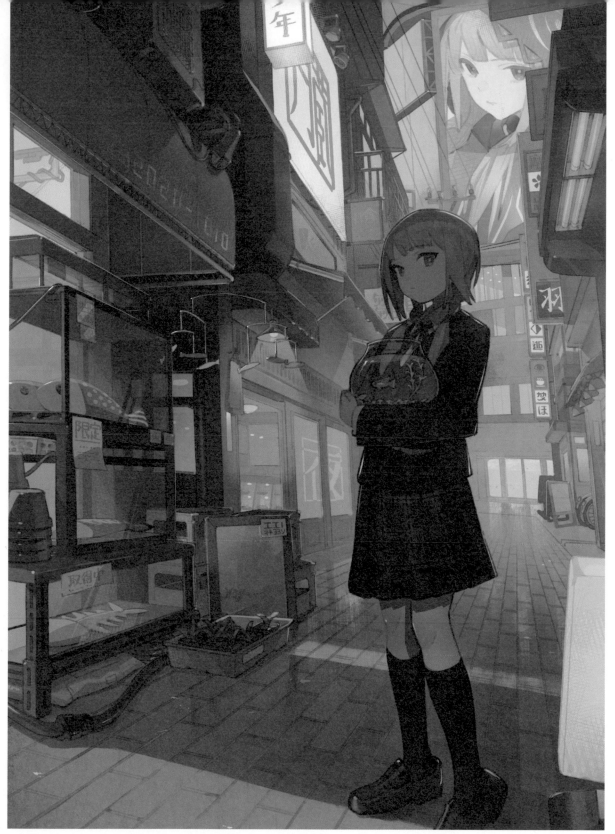

『花譜 2nd ONE-MAN LIVE「不可解貳 Q1」』 © KAF / KAMITSUBAKI STUDIO

136 2020.10

我會情不自禁地想要放一些只有看得很仔
細的人才看得出來的事物在背景裡。像如
果是這張插畫的話，看板的文字與花譜小
姐唱過的曲名是有關聯的。

這張作品的構想是花譜小姐坐在屋頂上廢棄看板的旁邊。在畫出只剩下骨架的廢棄看板之前，我畫起來都很順。可是在要上骨架的陰影時，其難度之高，令我的腦袋瓜裡面不斷迴盪著一些派不上用場的數學公式。

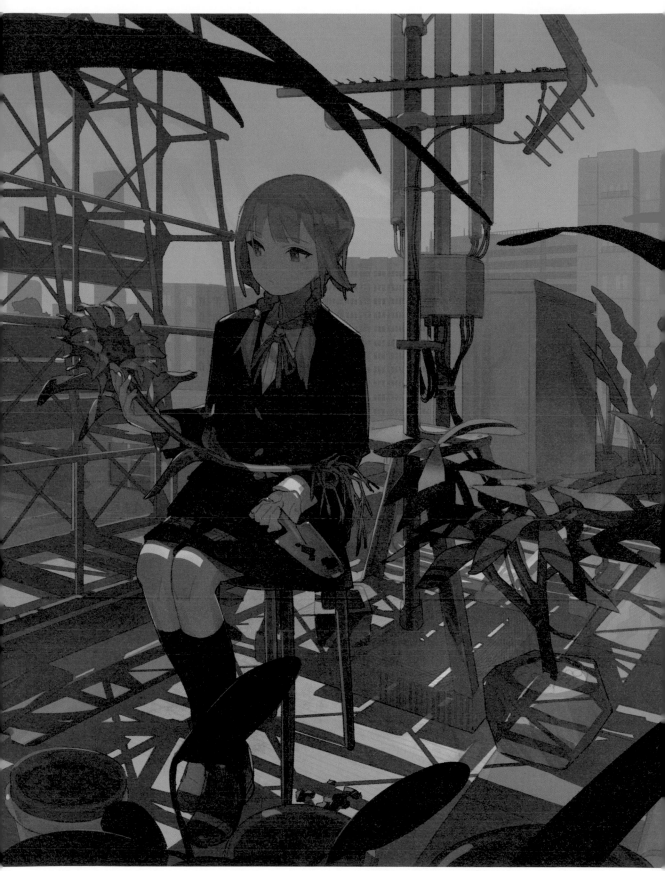

『花譜 2nd ONE-MAN LIVE「不可解貳 Q2」』© KAF / KAMITSUBAKI STUDIO

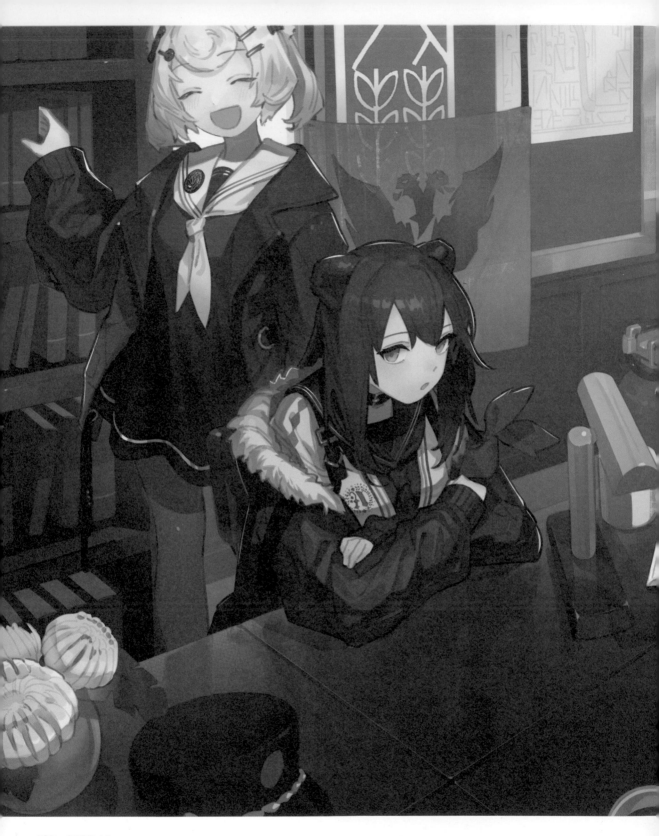

138 2020.10

遊戲內宿舍的家具不管哪一個
都小小的很可愛,所以要把這
些家具拿去配合宿舍外的人物
角色身高大小時,我確認了好
多次以確保沒有畫錯。

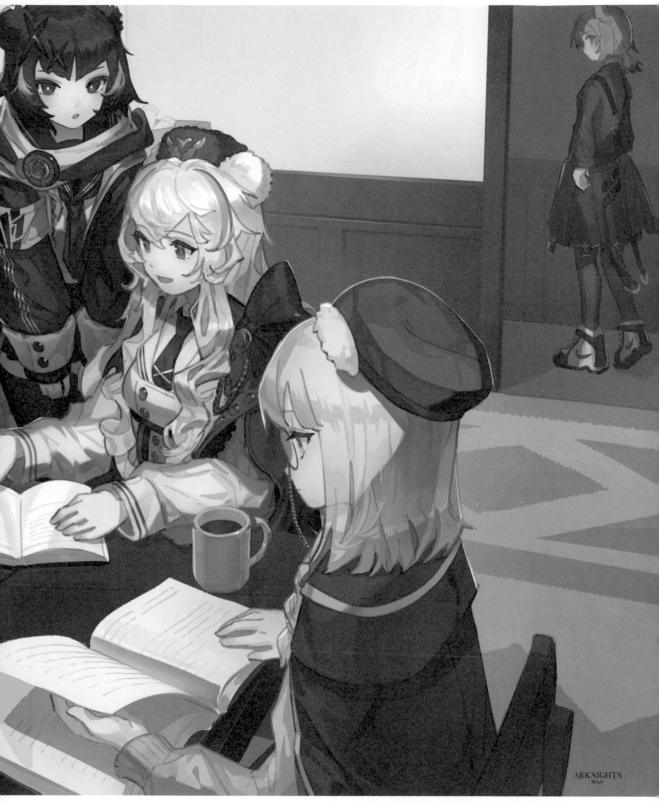

明日方舟 英文版活動「烏薩斯的孩子們」社群平台插圖 ©Hypergryph ©Yostar

139 2023.01

這是官方委託的作品，主題是
調香師這名角色在花園裡尋找
植物。因為要用在 Live 2D 動
畫上，所以連原本範圍以外的
地方都需要作畫，以及要進行
很細微的圖層區分，以便可以
個別獨立運作。

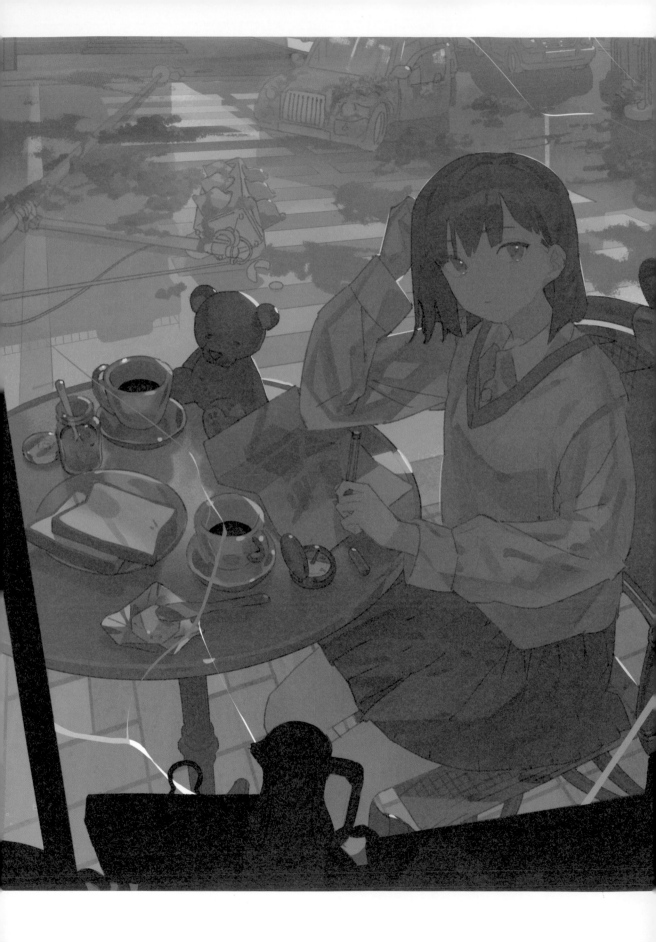

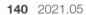

這是從一個荒廢的展示櫥窗內側往外看的構圖。城市的維生管線已經停止運作，導致植物恣意生長。

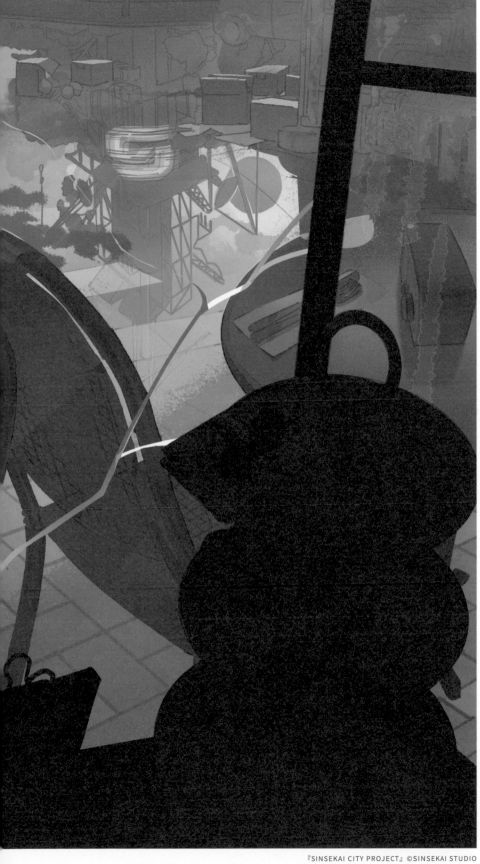

『SINSEKAI CITY PROJECT』©SINSEKAI STUDIO

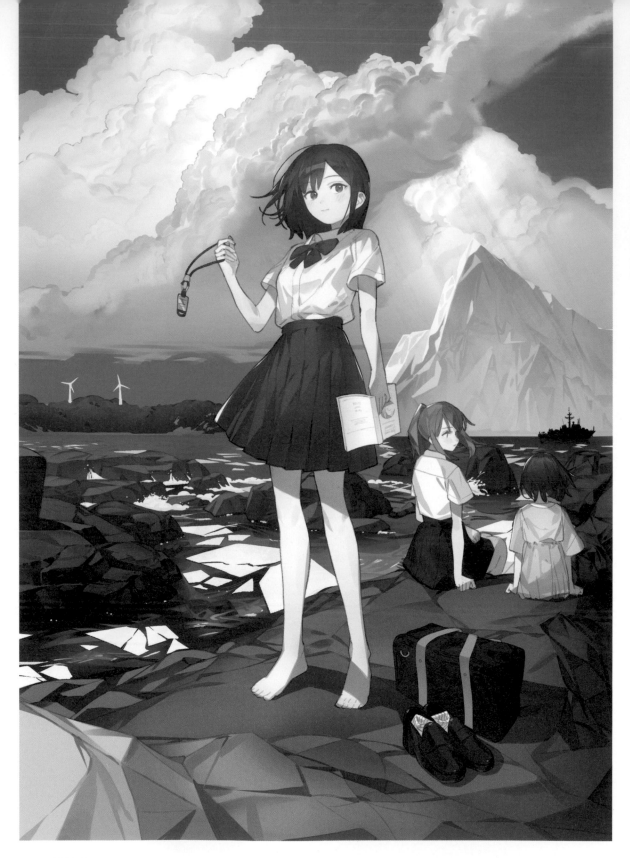

141 2022.07

由於這張插圖的創作時期也同樣是盛
夏時期，所以連同在作畫的自己在感
受上全都是一致的，畫起來很輕鬆。

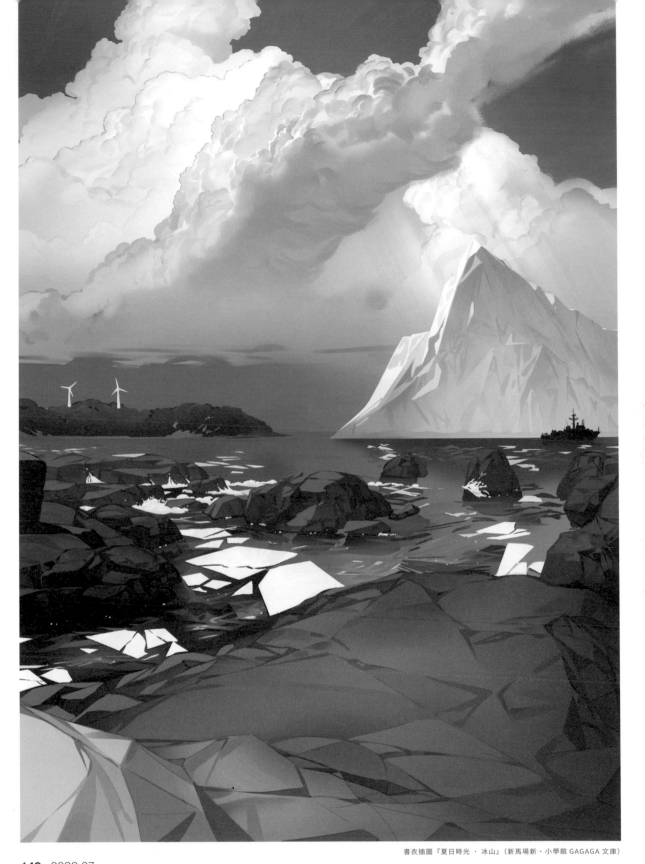

書衣插圖『夏日時光・冰山』（新馬場新、小學館 GAGAGA 文庫）

142 2022.07

這是將插畫圖中的人物拿掉後
的封面設計。

當時我很苦惱要怎麼把海與冰山這兩種有對照性的事物融入在一張圖中，所以提出了幾張封面草圖，並且每次都會找人商量討論。

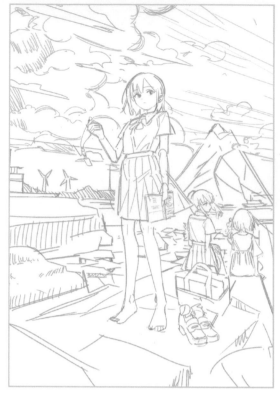

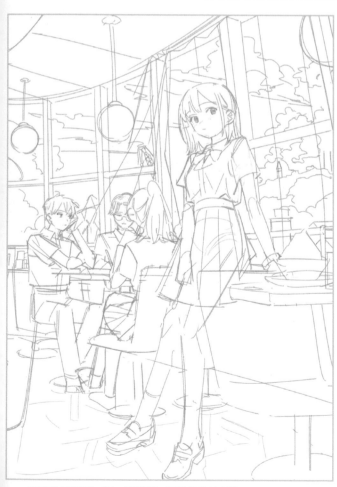

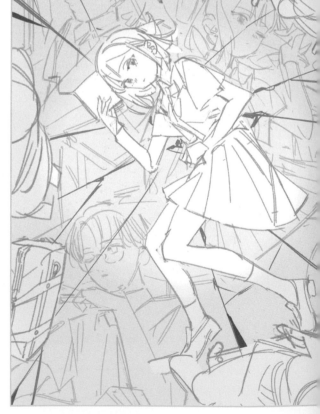

書皮草圖『夏日時光・冰山』（新馬場新、小學館 GAGAGA 文庫）

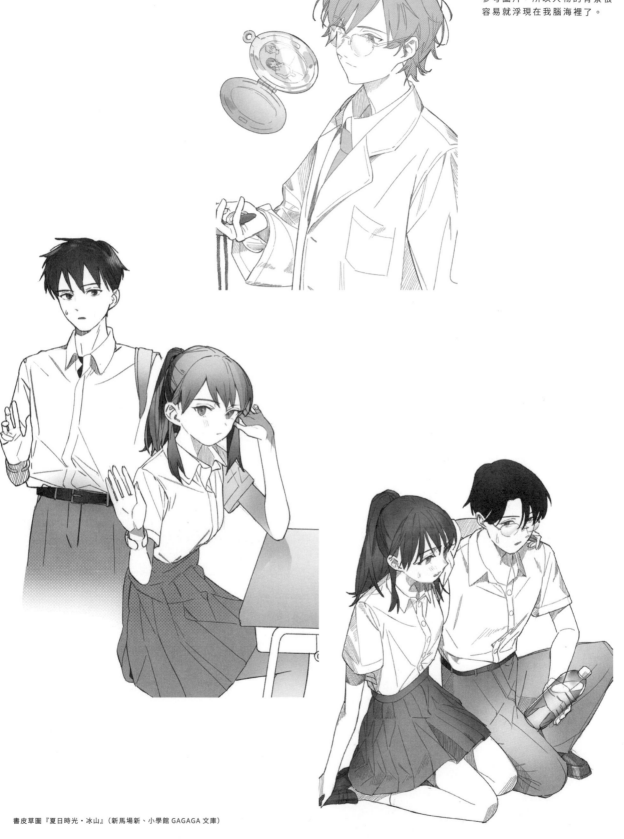

由於這幾張圖在創作時，有請
人分享舞台所在地的照片作爲
參考圖片，所以人物的背景很
容易就浮現在我腦海裡了。

書皮草圖『夏日時光・冰山』（新馬場新、小學館 GAGAGA 文庫）

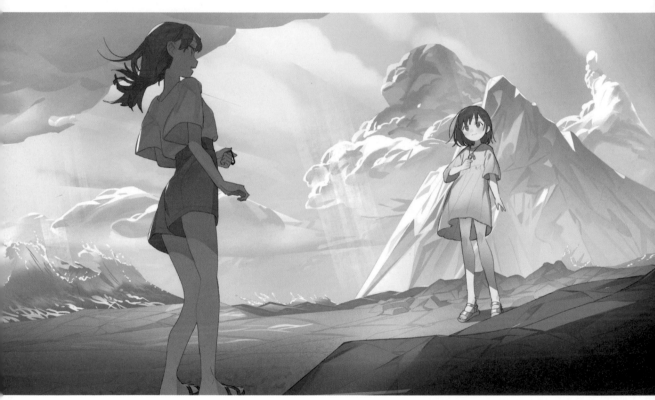

扉頁插畫『夏日時光 · 冰山』（新馬場新、小學館 GAGAGA 文庫）

149 2022.07

這是扉頁的插畫。

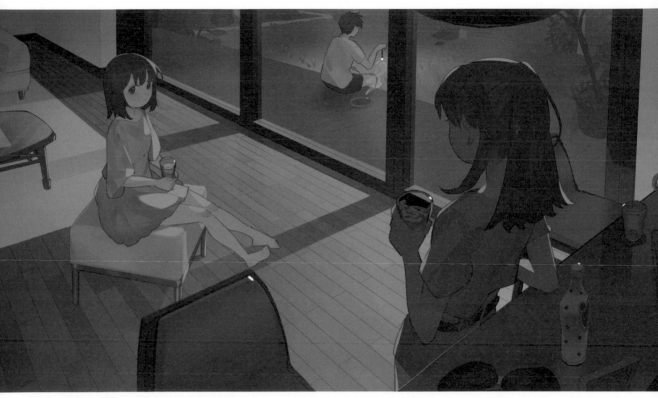

扉頁插畫『夏日時光・冰山』（新馬場新、小學館 GAGAGA 文庫）

150 2022.07

要描繪連續不斷的線條時，我採取的方法都是先把漸層工具的條紋線寬調窄一點，然後配合景深之類的進行變形後再畫上線條。不過我一直覺得應該有更好的方法才對。

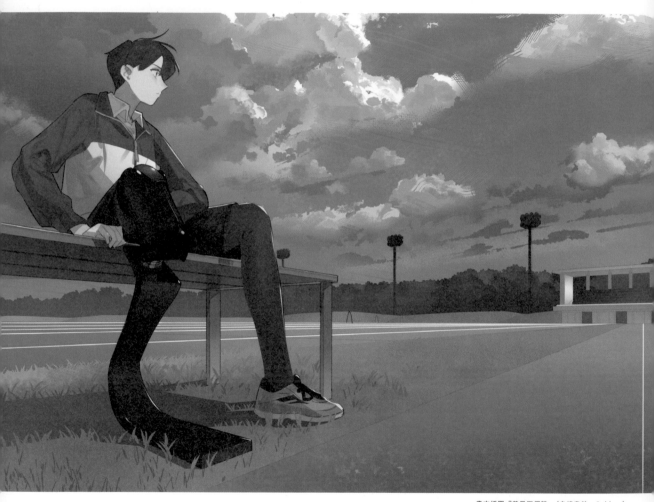

書衣插圖『義足田徑隊』（舟崎泉美、Gakken）

151 2022.03

我想這應該是我第一次以男性
爲主角的創作。因爲背景範圍
從封面延伸到封底，所以景色
可呈現出空間的遼闊感。

黑白插畫的圖層結構大致會分
成線稿、顏色、陰影。根據情
況的不同，還會疊上畫布質地
的材質素材。

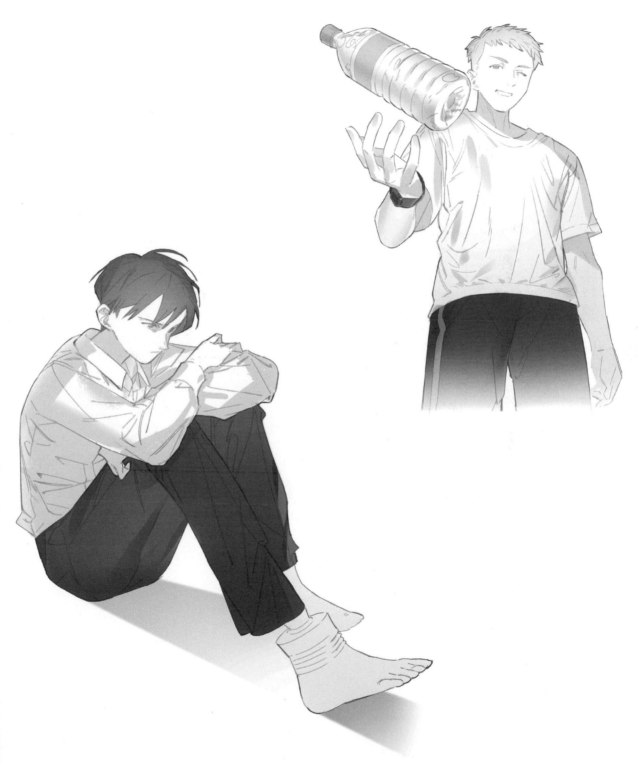

插畫『義足田徑隊』（舟崎泉美、Gakken）

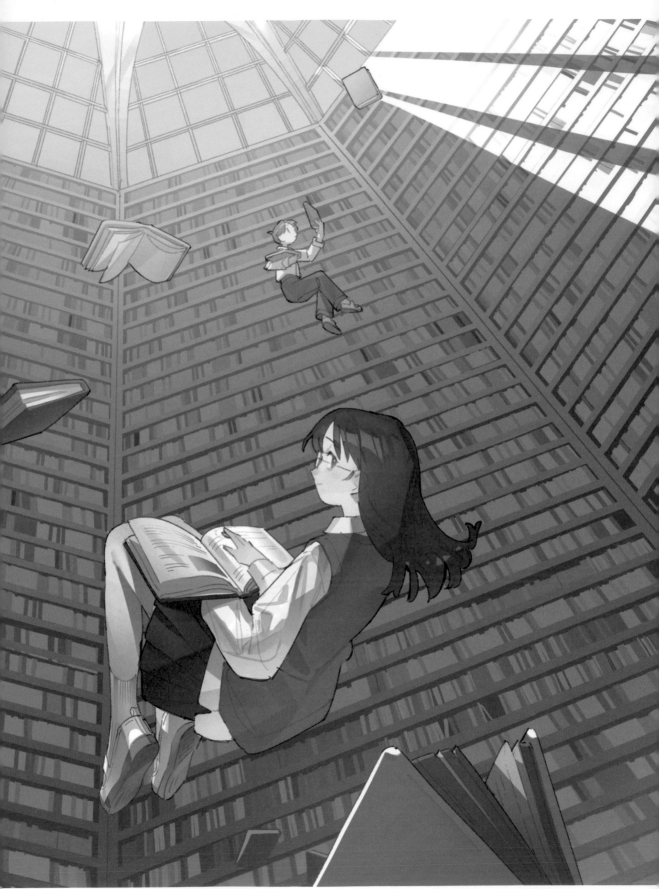

書衣插畫『結局因你的回答而變 5分鐘思考實驗故事』（北村良子、幻冬舍）

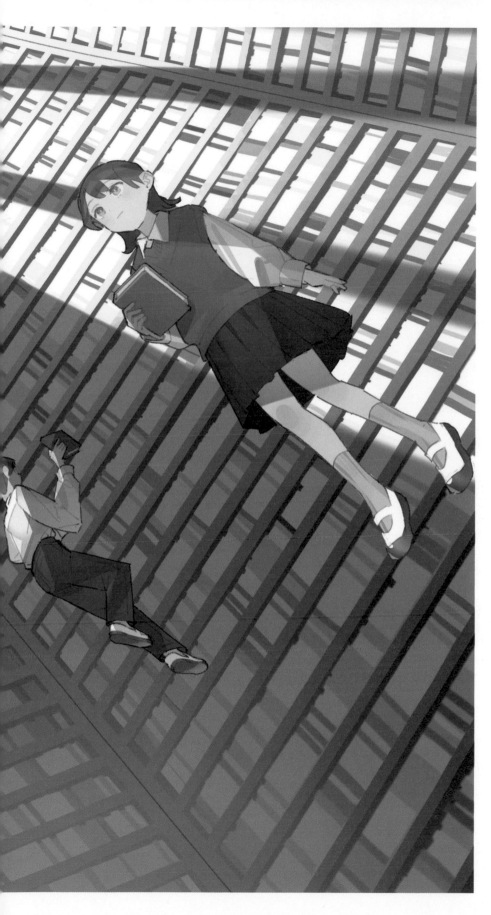

154 2022.01

收納在背景書架上的書本，我是製作了幾種固定樣式，然後再隨機排列組合出來的。另外我也有負責小說裡面的插畫作畫。

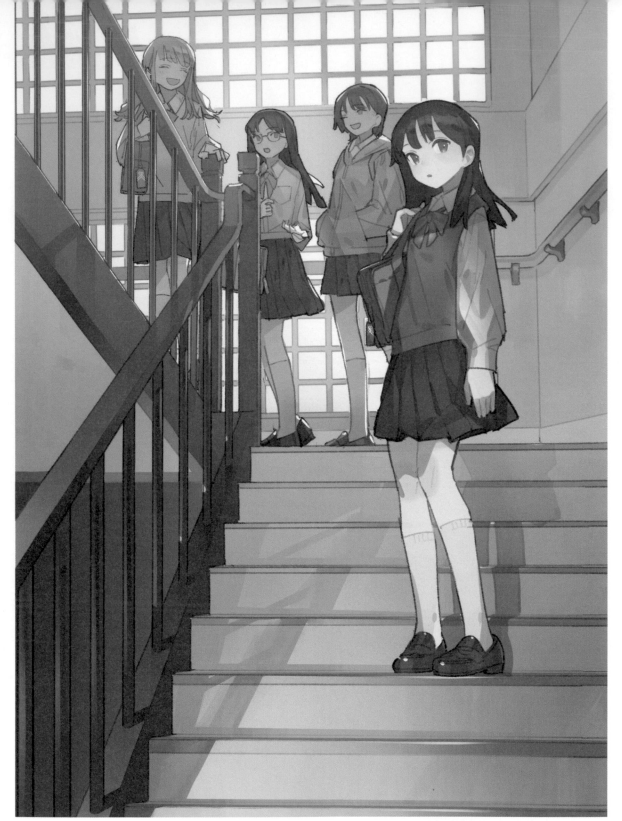

書衣插畫『初戀部 不懂談戀愛但懂解謎』（辻堂 Yume、實業之日本社）

155 2021.06

將焦點放在學生身上，還可以安排多人數，我
覺得在學校裡符合這個條件的地點還真多呢！
為了將視覺由下往上，將一名女學生安排在前
方樓梯，三名女學生放在背景的平台，將她們
劃分成了不同的團體。

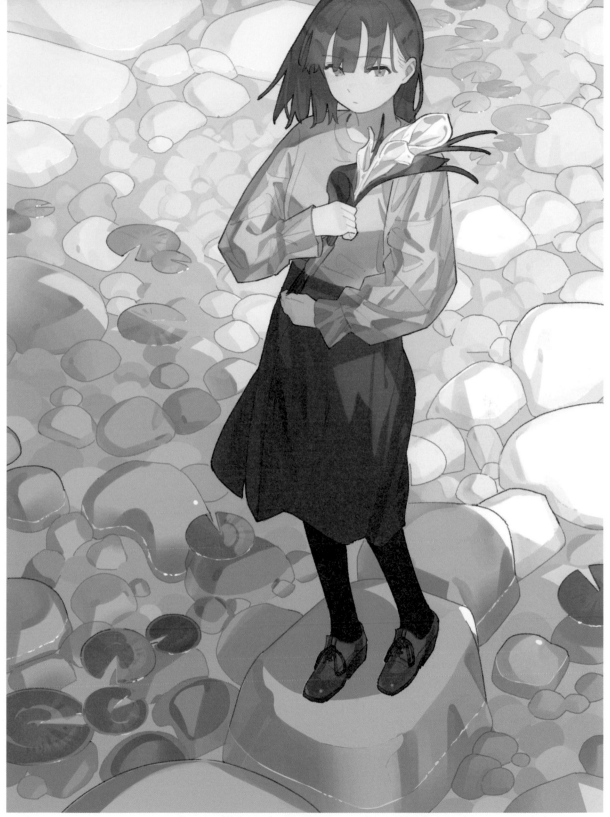

解說用插畫『漫畫角色上色方法　基本＆專業技法技巧　附人氣繪師的實踐動畫　可運用於 CLIP STUDIO PANIT』（橫濱英鄉、西東社）

156　2021.10

這是收錄於一本專注於上色方法的創作過程書籍裡的插畫。

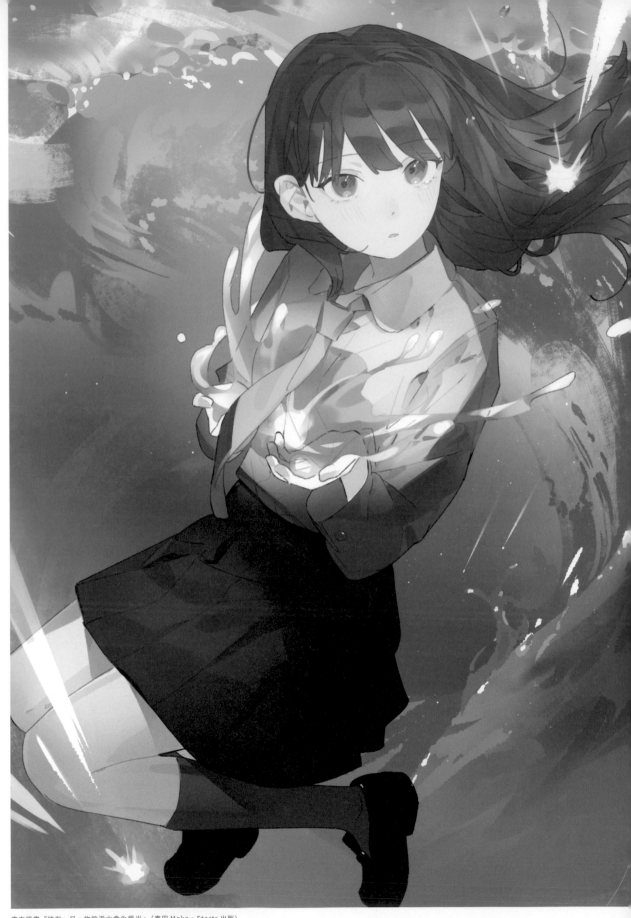

書衣插畫『終有一日，妳的淚水會化爲光』（春田 Moka、Starts 出版）

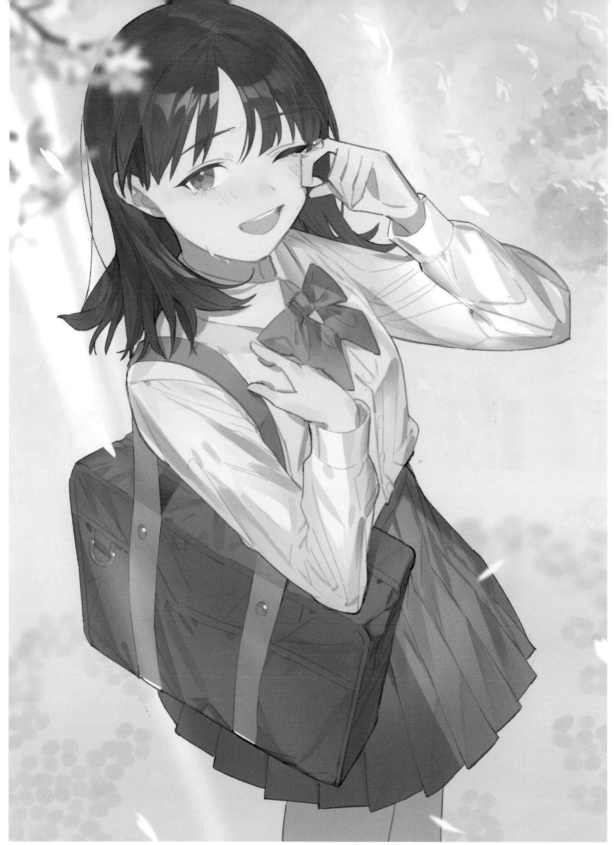

書衣插畫『然後，我應該會向你道別吧』（春田 Moka、Starts 出版）

157 2021.12

我只有畫人物的線稿，而背景
與特效則是直接上色。

158 2022.05

兩幅作品都是同一位小說作
家的書衣插畫設計。

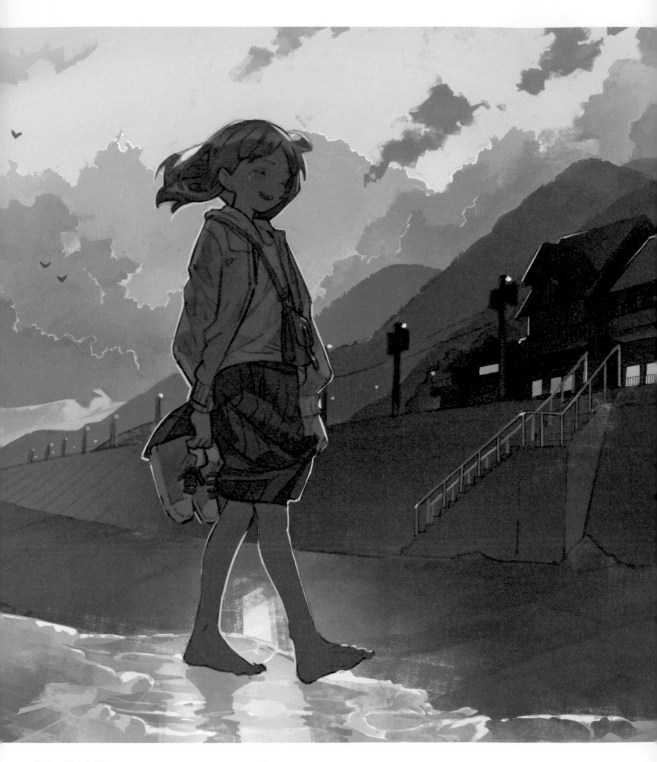

159 2020.01

由於是從封面橫跨書背一直延續
到封底的書衣設計，所以物件配
置讓我很煩惱。最後，設計從插
畫中間分割，陽光從封面這一側
照射，讓封底與封面有所不同。

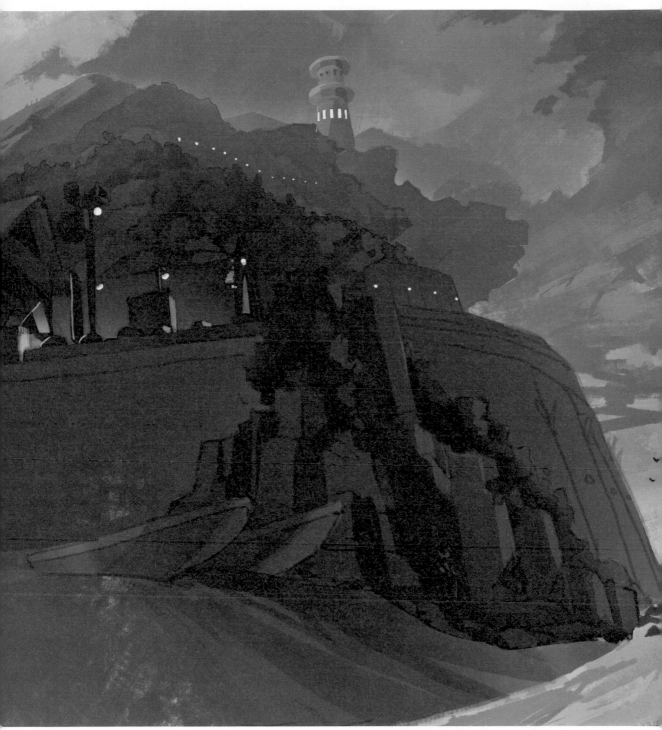

書衣插畫『一望無際的青空，一定相連著妳』（rila。、Starts 出版）

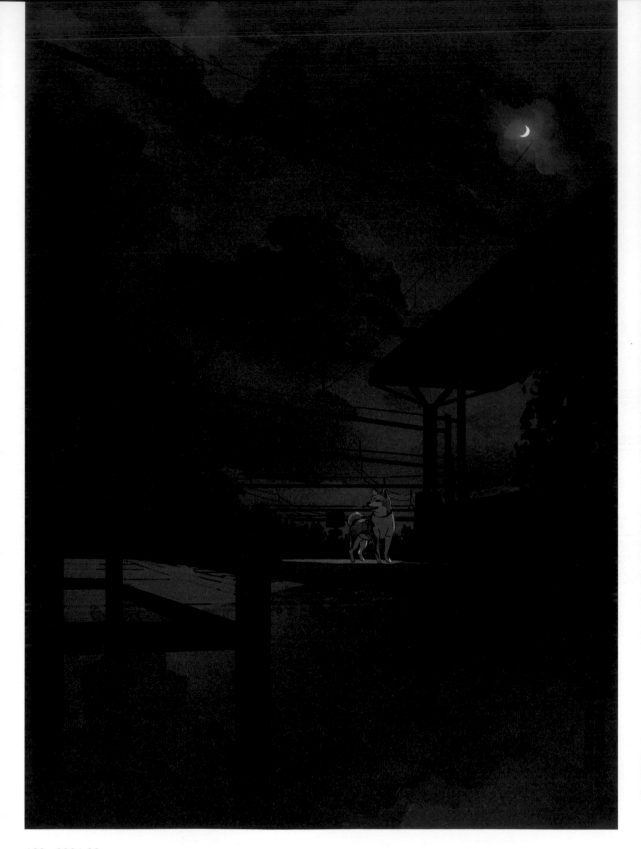

160 2021.08

當出版社跟我說書衣想要設計成
對稱的時候，我很驚訝，覺得這
想法太厲害了！原來是可以這樣
呈現的。這張圖有狗狗！

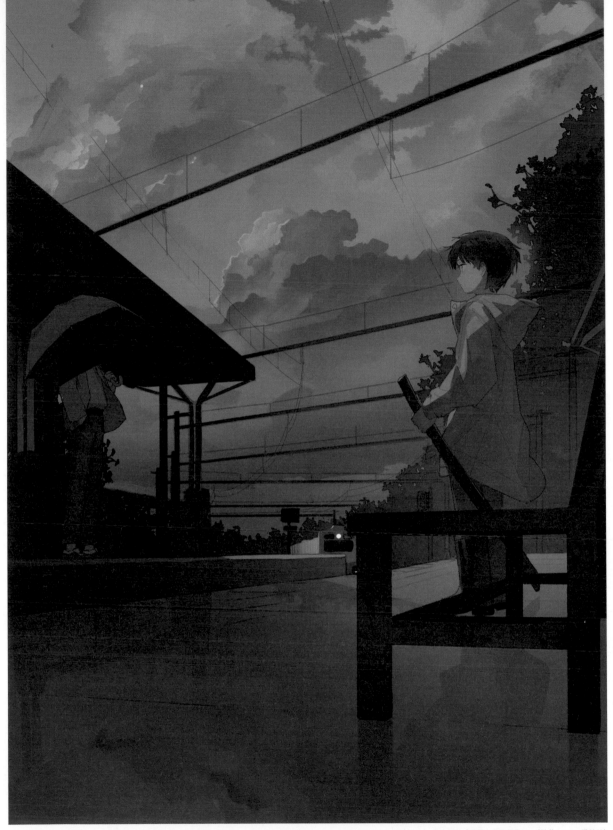

書衣插畫『我是自己的英雄！』（鯨井 Ame、講談社）

161 2021.08

這張圖就沒有狗狗了！

這是只有人物的封面設計。當
時我思索了一陣子,要如何呈
現兩人對立的立場,同時又互
相影響的印象。

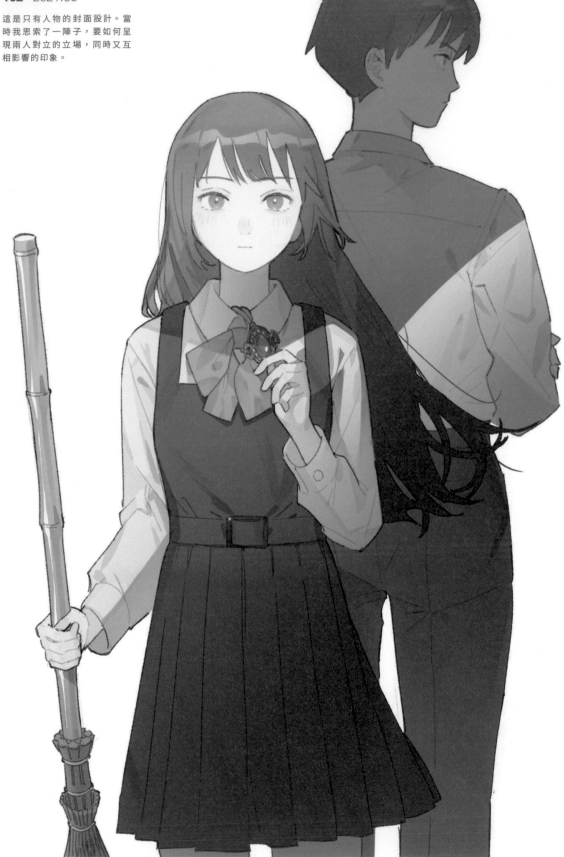

封面插畫『魔女的女兒』(冬月 Irori、KADOKAWA Media Works 文庫)

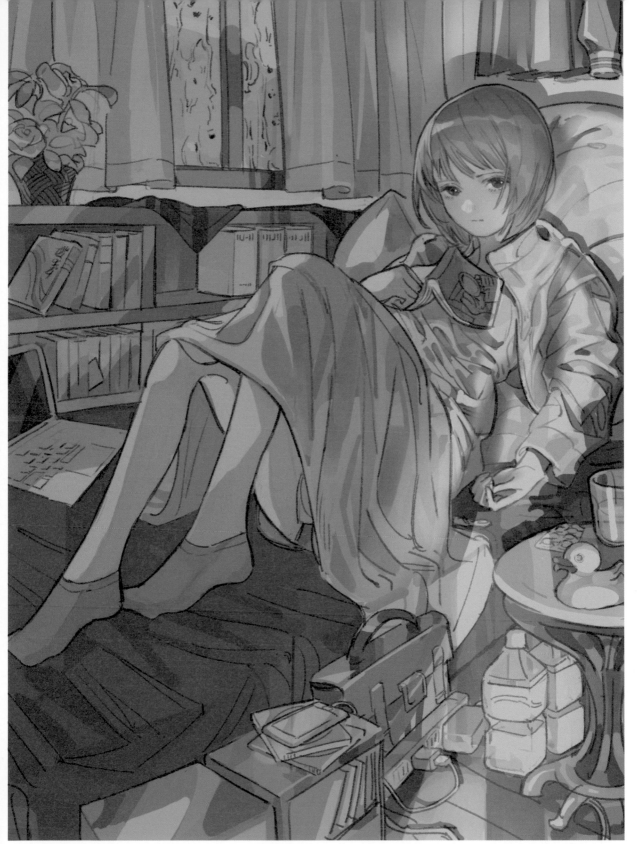

封面插畫『體弱多病偵探 謎團是她的特效藥』（岡崎琢磨、講談社）

163 2019.09

這是小說封面的插畫。我把背景
佈置得很雜亂，讓主角過度沉迷
於小說的印象呈現出來。

這是使用於小說封面的人物插畫。

封面插畫『數字是無限的名偵探』（青柳碧人與其他作者、朝日新聞出版）

由於畫一張完整插畫與畫一張
書籍插圖，因爲其各自的用途作
用不同，所以我自己感覺畫起來
的順手程度會不一樣。

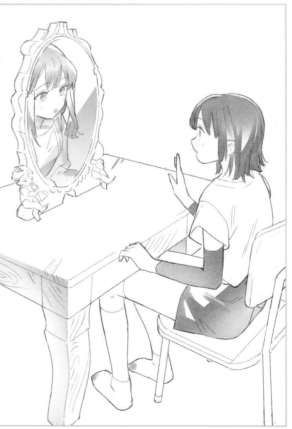

小說插圖『數字是無限的名偵探』（青柳碧人與其他作者、朝日新聞出版）

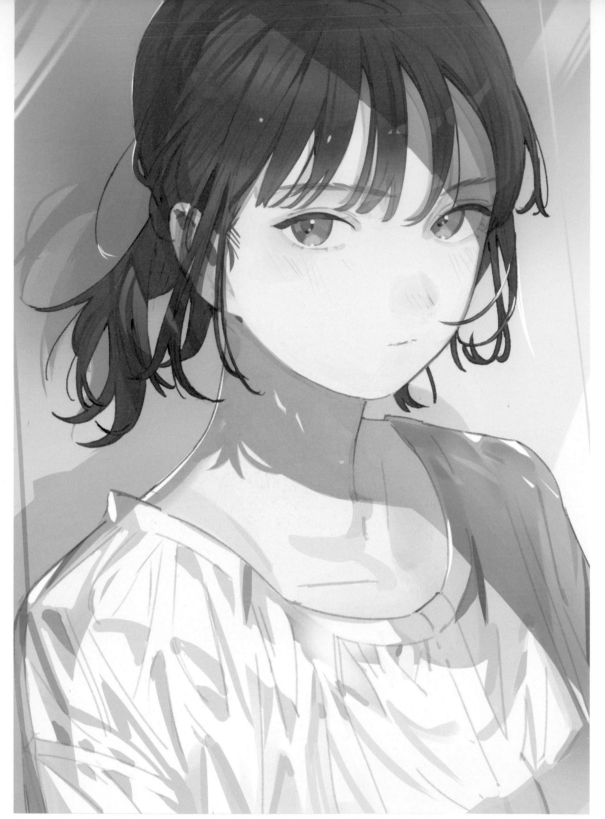

書衣插畫『我用行銷思維成爲搶手的人才──像行銷人一樣思考，找到讓自己「發光的獨特賣點」，成爲職場最強人才、翻轉人生』（井上大輔、東洋經濟新報社）

168 2021.08

非常感謝 2021 年 2 月發售的
『我用行銷思維成爲搶手的
人才』，其書衣設計要煥然
一新，所以出版社來電與我
聯繫。

169 2020.03

這是一幅針對學生的行銷活動
插畫。我調整了陰影的方向，
使學校的樓梯在背景中，可以
發現更多的資訊。

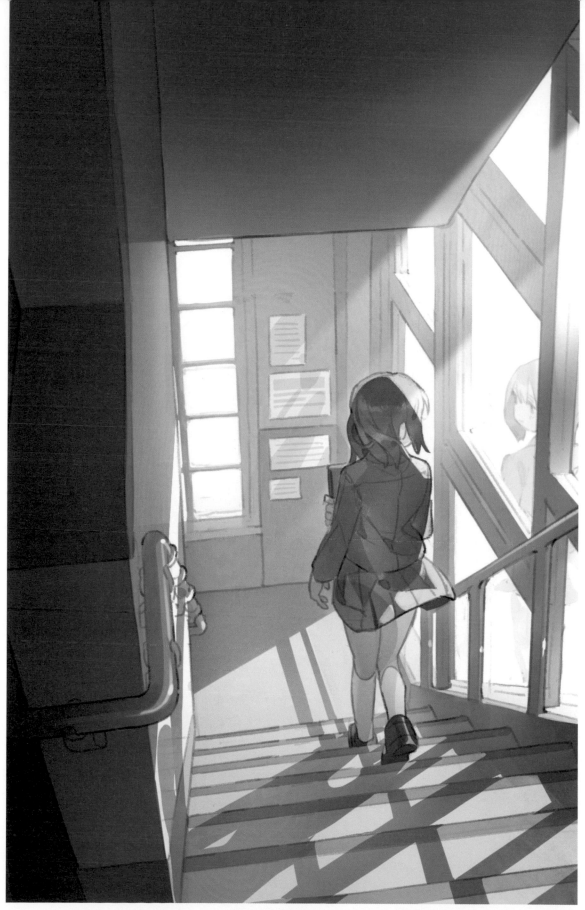

行銷活動用插畫『You can pass ～無論是夢想還是學習｜國譽 Campus 筆記本』（國譽株式會社）

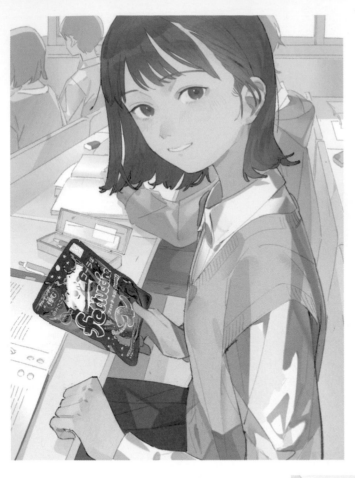

Twitter 宣傳廣告用插畫『波路夢 Fettuccine 軟糖』(波路夢株式會社)

＊與現在正在販賣中的包裝設計不同。

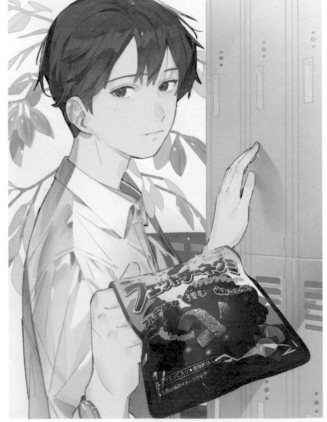

Fettuccine 軟糖真的非常好吃！
我不小心把廠商給我當資料用的
軟糖吃掉了，害我後來要開始畫
的時候有夠傷腦筋的。我花了很
多時間在描繪包裝上。

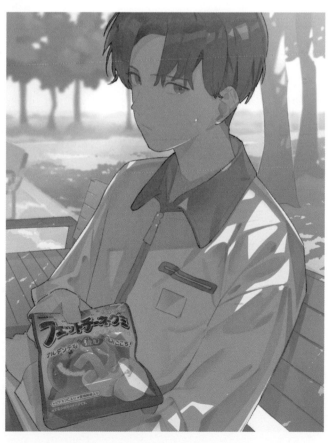

行銷活動用插畫『Biore u Twitter 行銷活動』（花王株式會社）

174 2020.01

這張作品是使用於委託公司所舉辦的一個線上活動，只要在社群平台上將投稿行銷活動的hashtag擴散出去，系統就會自動進行回覆並附上很多插畫家的畫作。

175 2021.07

因為我平常沒什麼機會畫到穿制服的人物，所以我很感謝能夠以工作的形式得到機會。

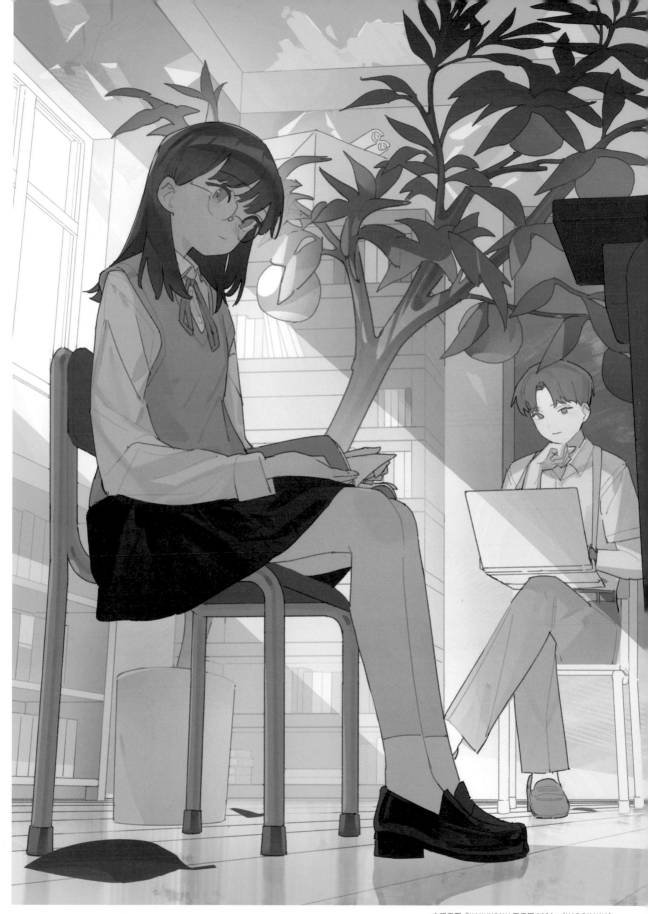

主視覺圖『KAKUYOMU 甲子園 2021』（KADOKAWA）

這張作品的委託構想是一名少
女逐漸變身成爲灰姑娘。由於
平常自己不會以這種形式去進
行創作，所以這爲我帶來了很
正面的刺激。

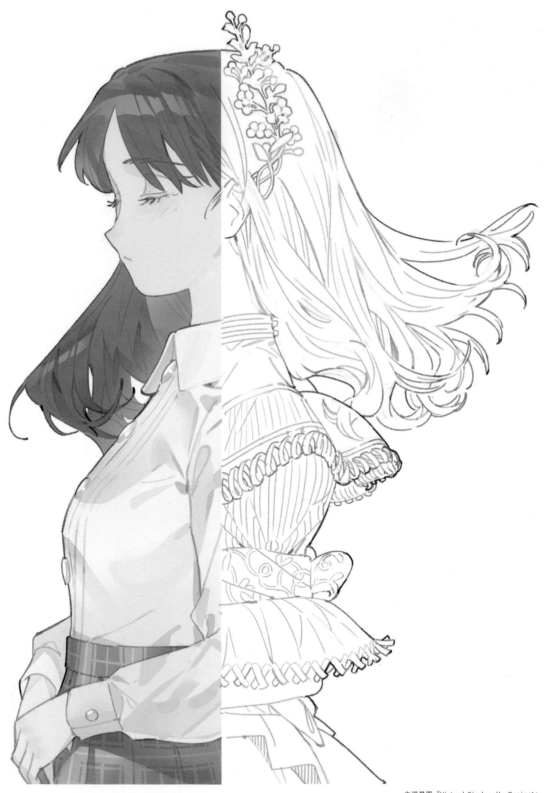

主視覺圖『Virtual Cinderella Project』

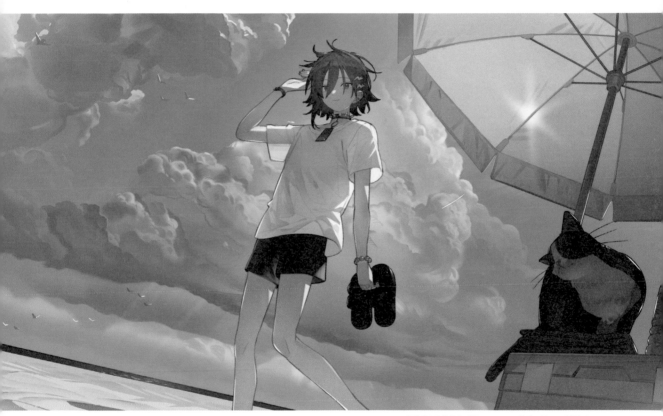

頻道會員限定插畫『HOLOSTARS 奏手一弦』© 2016 COVER Corp.

177　2022.08

我一直覺得他很纖細瘦弱，所以
這張插畫是一面祈求他不要過度
曬傷，一面描繪出來的。他還真
是可愛！

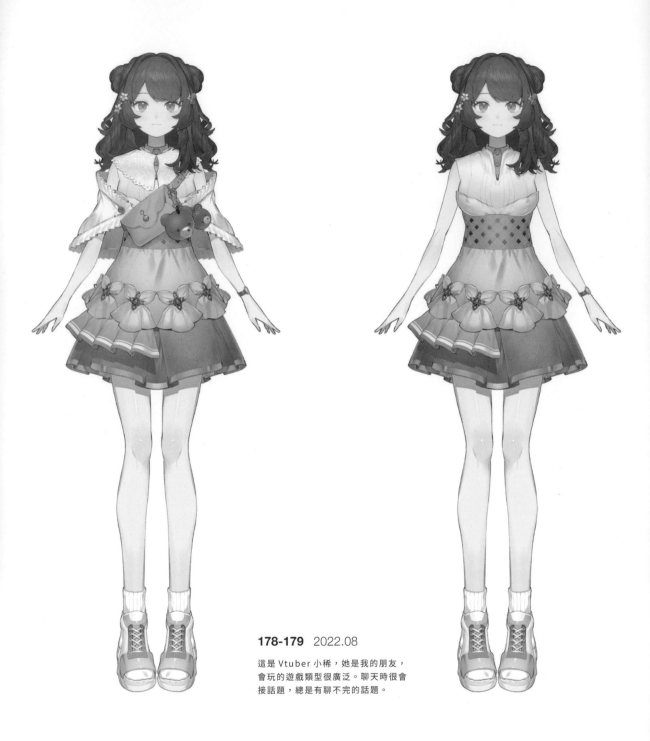

178-179 2022.08

這是 Vtuber 小稀，她是我的朋友，
會玩的遊戲類型很廣泛。聊天時很會
接話題，總是有聊不完的話題。

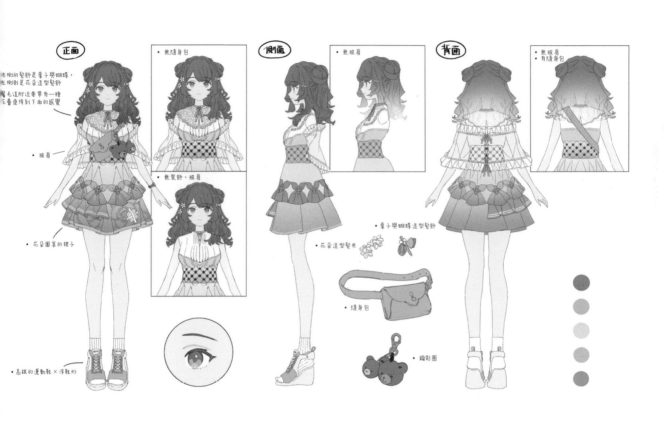

右側的髮飾是童子與蝴蝶，
左側則是花朵造型髮飾

瀏海這附近要帶有一種
毛髮垂降到下面的感覺

正面

・披肩

・花朵圖案的裙子

・高跟的運動鞋×涼鞋形

・無隨身包

・無髮飾、披肩

側面

・無披肩

・花朵造型髮夾

・隨身包

・童子與蝴蝶造型髮飾

・鑰匙圈

背面

・無披肩
・身隨身包

人物設計『Vtuber 花籠稀』

180 2022.08

由於小稀事先傳了自己畫的構想圖
給我，說明想要的感覺，我記得設
計時進行得很順利。

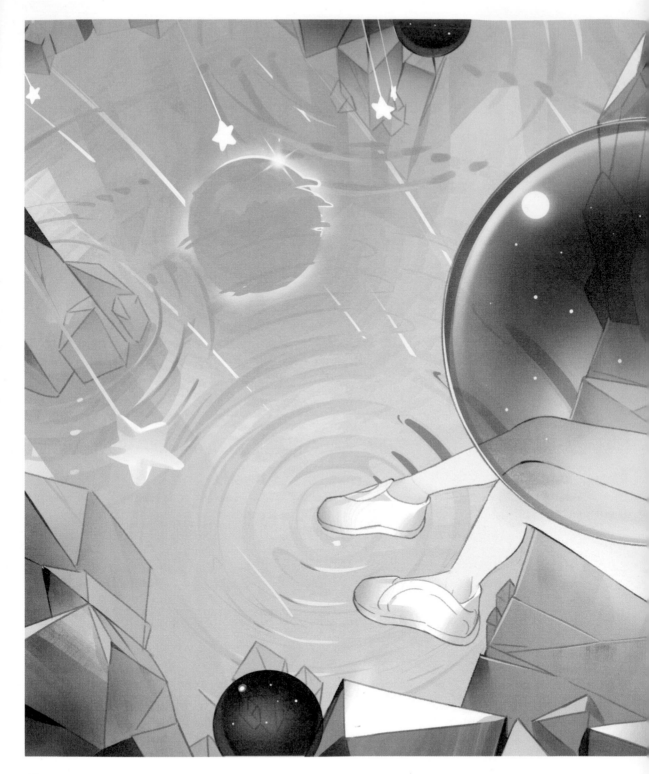

181　2022.10

由於歌曲很壯闊，因此我是以
宇宙爲構想，以免偏離曲風太
多。而且因爲全身上下的色素
偏白，我是覺得在各種的背景
下應該都會很好看。

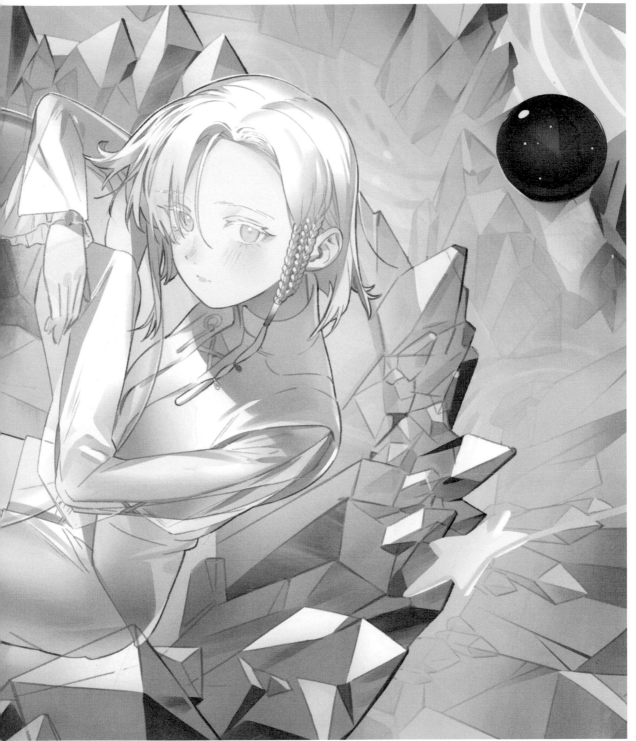

翻唱歌曲插畫『就算那就是妳的幸福』（haju:harmonics）

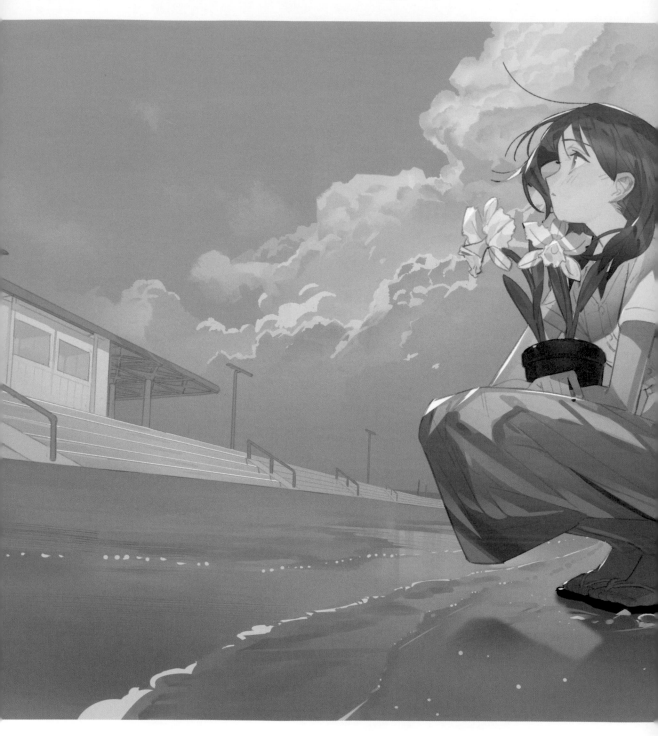

182 2022.04

這張作品場景的原型是江之島。
中午過後的江之島是很熱鬧的，
相對之下，如果在大清早則是會
安靜的讓人感覺像另一個地方。
在作畫時，我會配合歌曲去想像
那段時間。

歌曲插畫『Cattleya』（羽之華）

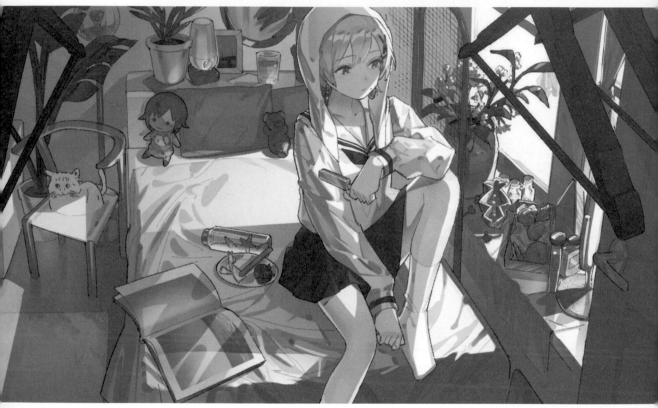

歌曲插畫『八月的暫停時光』（幽夏 Rei）

183 2021.03

如果場景是在房間裡面，就可
以畫很多瑣碎的東西，這點會
讓我很開心。

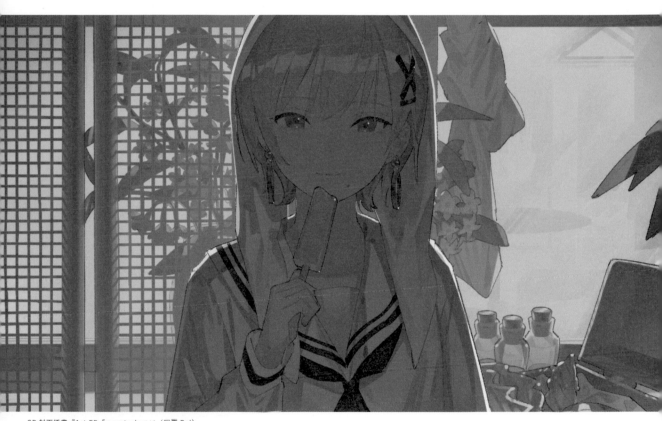

CD 封面插畫『1st EP「moratorium」』（幽夏 Rei）

184　2022.04

這張作品我是一面與委託者討論
要如何呈現出讓人看得出是在海
邊的感覺，一面創作出來的。

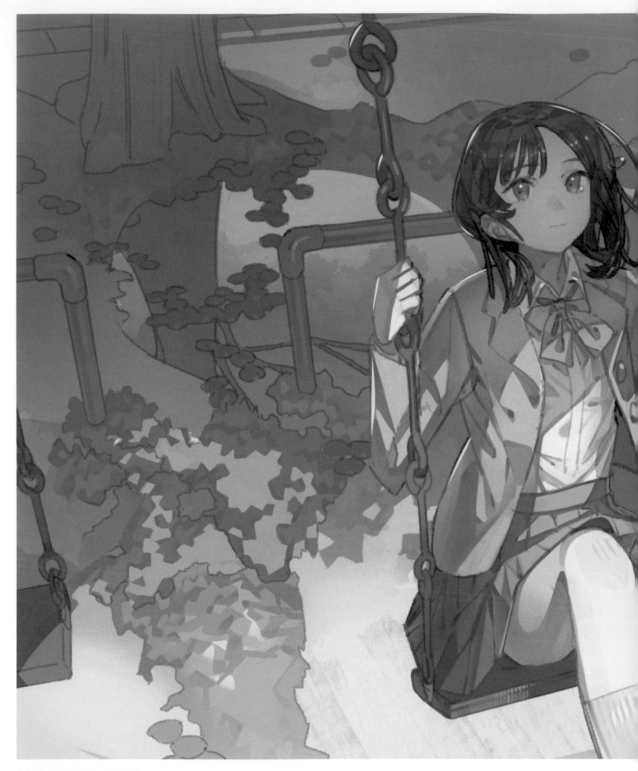

歌曲插畫『還好不是今天』（朝乃孤月）

185 2021.06

由於歌曲有給人一種按照一定節奏在
彈跳的印象，所以我是以溫靴韆為主
軸去作畫出來的。地面上的植物則是
先塗上 CSP（CLIP STUDIO PAINT）
的馬賽克風格筆刷後，才去抓出大致
形體的。

186 2022.03

這張作品我有跟めあり一小姐討論
過，並繪製了幾張像晚上之類的
不同版本。在草圖階段時，原本
我的構想是坐在城牆上。

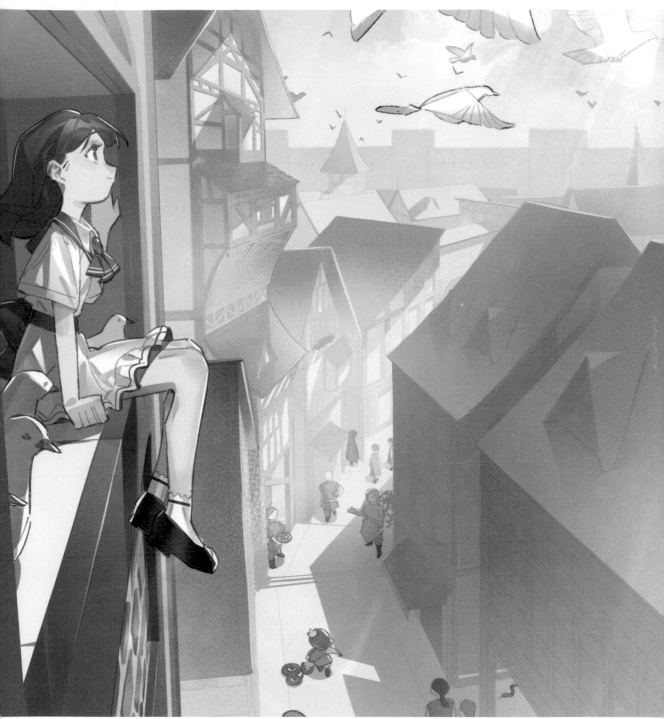

歌曲插畫『BOY』（めありー）

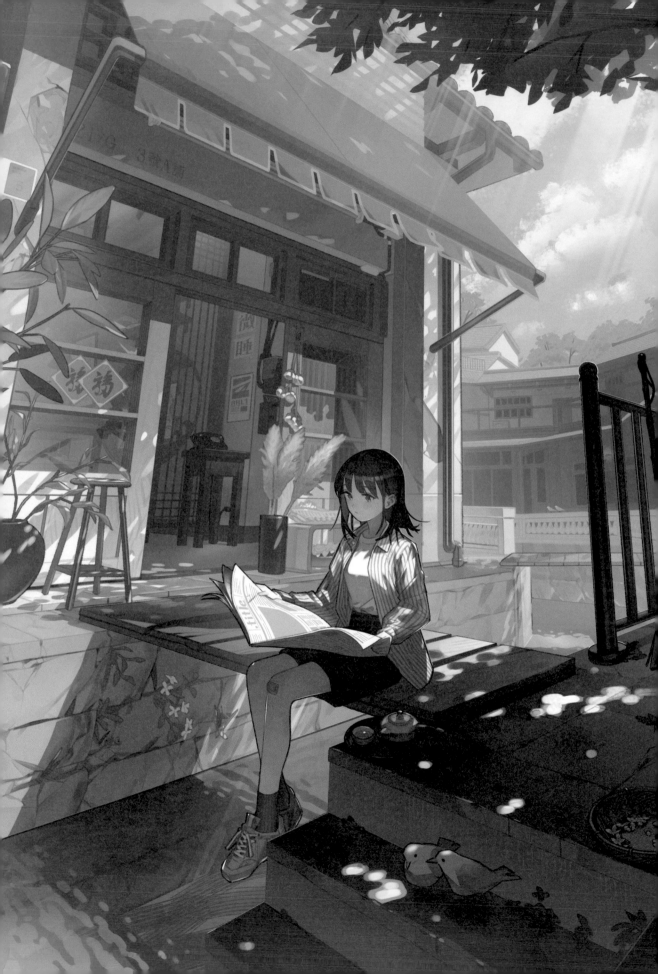

這是封面插畫的草圖方案。除了
這三個方案以外，我腦海裡還有
浮現另外一個方案，不過最後決
定要把它慢慢地畫成一張完整的
插畫作品。

書衣插畫創作過程

介紹本書書衣插畫的繪製步驟

使用軟體：
CLIP STUDIO PAINT PRO　Ver.1.8.2

描繪草圖

01　構想主題並繪製草圖

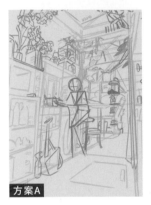

方案A

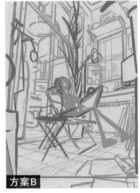

方案B

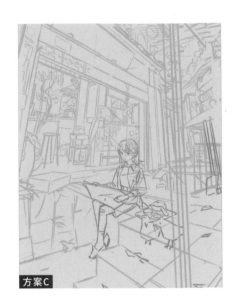

方案C

在繪製草圖之前，首先要構想主題。

這次我想要讓這張圖是那種動作感很少的場景及人物姿勢，所以就畫了三種構圖。A方案是在植物園裡有一個房間；B方案是人物在大樓公寓的房間裡進行作業的樣子並投映在鏡子上；C方案是房子之間流淌著一條河流，河上橫跨著一座橋，人物則坐在橋上看報紙。接著將資訊情報進行分組化去衡量協調感，並擺放上像流淌的河流及流動的風這些與周遭會彼此帶來影響的事物，盡可能地營造出能夠照自己心意去進行描繪的分歧點。

描繪線稿

02　設置「透視尺規」並描繪背景的線稿

再來是設置「透視尺規」。「透視尺規」要配合佔據大範圍面積的物件去進行設置。位在後方深處的建築物由於我會把線稿與上色處理得很曖昧，所以有時不會畫上很詳細的透視線條。

完成「透視尺規」的設置後，接著就將背景的線稿描繪出來。將物件重疊在一起後，看不到的部分線稿也要描繪出來，方便之後可以去調整物件的位置。

03 描繪人物的線稿

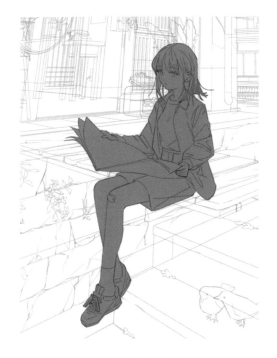

使用的沾水筆工具

線稿主要是使用 CLIP STUDIO ASSETS
所提供的鉛筆R。

鉛筆 R BACK UP	
筆刷尺寸	7.0
不透明度	90
混合模式	普通
消除鋸齒	
硬度	
厚度	142
方向	0.0
筆刷濃度	66
☑ 以變暗模式渾合筆刷前端	
紙質濃度	65
紙質套用方法	輪廓

描繪完背景的線稿後,接著就是描繪人物的線稿。先使用與背景同樣的筆刷尺寸畫草線稿,之後再單獨加深輪廓。描繪細微部分時則要改變線稿的尺寸。

04 設置「圖層蒙版」

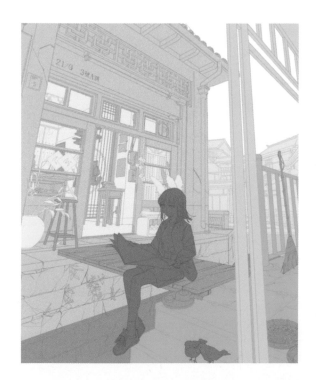

描繪完線稿後,接著就是指定蒙版。先將線稿以外那些想要指定成蒙版的部分設為隱藏,接著整體都填充上顏色,使用「填充工具」將蒙版範圍外的部分清除。呈現現在這種狀態後,點選「從圖層建立選擇範圍」,再點選「在選擇範圍外製作蒙版」,範圍指定就完成了。

若是每一個物件都把線稿及顏色放進經過蒙版指定的資料夾裡,那麼只要將圖層按照物件的前後位置由上往下安排,圖層結構就會成立了,所以就算未來要加入色彩增值這類加工圖層,處理起來也會變得很容易。

像裝飾品這類沒有分類在資料夾的物品,我每次都會指定圖層蒙版。

底色上色

05 構思配色

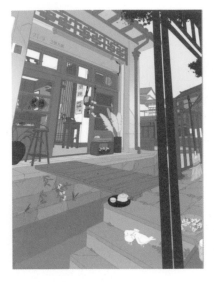

完成圖層蒙版指定後，接著是塗上顏色。像岩石表面與瓷磚這類有連續性的地方，我會先分出圖案並做好圖層，避免在使用大尺寸筆刷讓其與周圍融為一體時，影響到其他圖案。

塗色結束後，可以看出整體形象。因為我覺得畫面好像有些美中不足，所以增加了樹木。由於在步驟 04 時，把每個物件依位置前後分別建立成資料夾，所以將增加的樹木圖層，放進前景的圖層資料夾。

背景上色

06 建築物細節刻畫

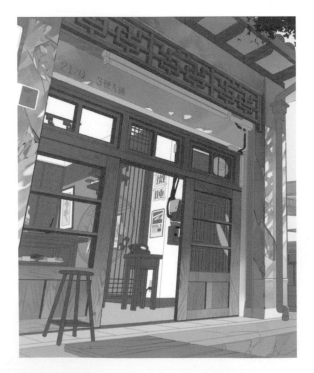

由於物件的顏色已經確定了，接著就刻畫建築物的細節。首先，使用「吸管工具」吸取已經塗上的顏色，接著在色環裡選取更加陰暗的顏色，再使用「毛筆工具」裡「水彩」的「塗抹 & 溶合」讓較陰暗的顏色溶入到陰影的部分。

接著選取陰暗的顏色，並於明亮的面將物件的材質描繪上去。然後，選取明亮的顏色，在陰暗的部分將物件的材質也描繪上去。

整體建築物都進行以上這個步驟。由於我在描繪途中，突然很想確認因剛增加的樹木在畫面中增加林隙光會帶來什麼樣的影響，所以我試著畫上一些林隙光在建築物上。因木紋紋理是很細微的，所以準備一個新的圖層，並使用「水彩」的「水分多」筆刷將林隙光描繪出來。

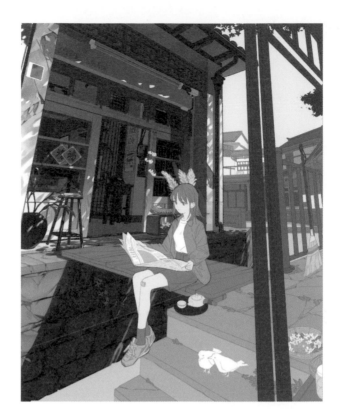

07 指定陰影

建築物的細部刻畫結束後,接著就製作色彩增值圖層,並指定可能會有陰影的部分。與物件的關聯則使用剪裁與蒙版功能來建立。

08 細部細節刻畫

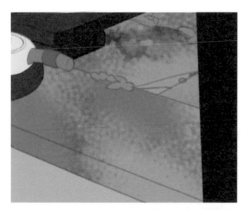

大致形體製作完成後,接著就使用「毛筆工具」的「水彩」進行細節刻畫。

將有重疊在一起的部分,一面分出圖層,一面進行細節刻畫,並剪裁新增圖層,然後在太陽會照射到的部分塗上明亮的顏色。因為會有陰影的部分朝著明亮的那一邊,所以需將高彩度的暖色系顏色融入其中。

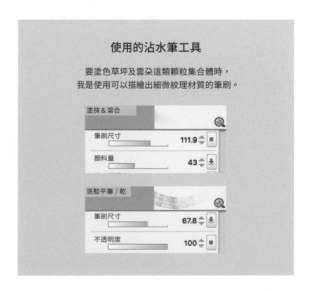

使用的沾水筆工具

要塗色草坪及雲朵這類顆粒集合體時,
我是使用可以描繪出細微紋理材質的筆刷。

塗抹 & 溶合		
筆刷尺寸		111.9
顏料量		43

斑駁平筆 / 乾		
筆刷尺寸		67.8
不透明度		100

人物上色

09 衣服上色

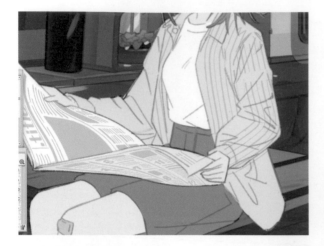

在上底色的階段時，我把襯衫塗成藍色，但後來改成了白色，讓其與背景融爲一體，並加入了條紋圖形。由於我想要以等間隔的方式加入圖形，所以就使用了「裝飾工具」的「網格線」裡的「斜線」順著衣服的走向將其描繪了出來。

大致的走向確定後，就使用「沾水筆工具」進行精密檢查。因這步驟會與衣服的細節刻畫打架，所以要先設成色彩增值。

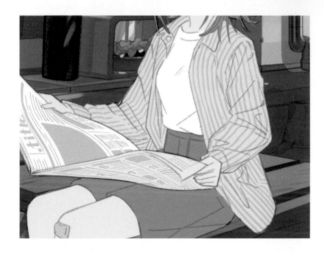

衣服的細節刻畫，要先將濃郁的顏色塗在有隆起的部分讓兩者融爲一體，再以「水分多無邊界」筆刷將細節描繪上去。

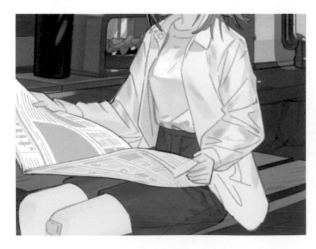

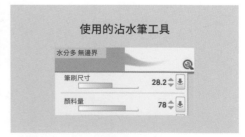

10 眼睛上色

讓肌膚色融入底色的下眼睫毛這一側。

加上肌膚色的高光。

描繪出黑眼球。

在上眼睫毛這一側加入陰影。

加上白色的高光。

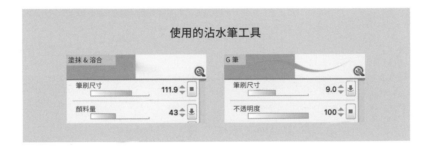

使用的沾水筆工具

塗抹 & 溶合		G筆	
筆刷尺寸	111.9 ■	筆刷尺寸	9.0 ↓
顏料量	43 ↓	不透明度	100 ■

11 頭髮上色

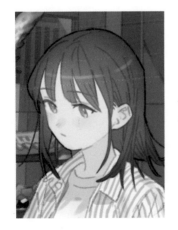

在頭部的輪廓線處增加陰暗的顏色，並加上高光使其變成一個圓圈。

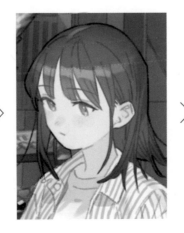

配合頭髮修整高光形體。

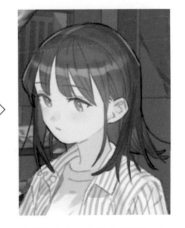

挑出陰暗的顏色塗在凸起部分，並用水彩筆刷描繪上去。

12 增加要素

用與背景相同的要領，在人物上面也加入陰影後，細節刻畫就暫時告一段落了。接下來觀看整體並增加要素上去。由於接近左上方屋頂的部分很冷清，所以我增加了遮棚及看板。

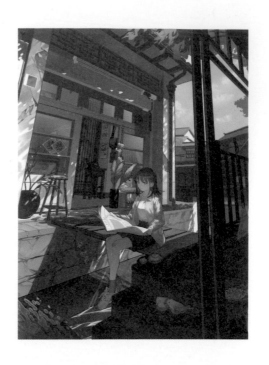

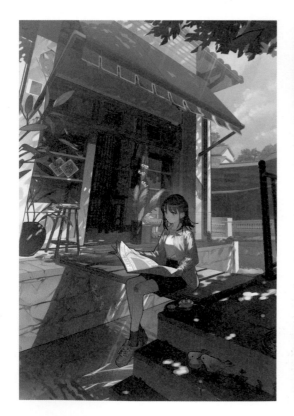

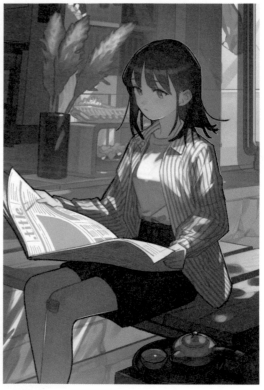

由於右後方的房子，位在畫面的深處，而且什麼東西也沒有，這點讓我很在意，所以在房子的後方增加樹木。因此前方的屋子讓人有一種生冷乾硬的印象，所以我補畫上了觀葉植物。由於在增加要素的過程中，插畫裡面存在的資訊量變得太多，所以最後我把位在右前方的門檻給拿掉了。

收尾・完成

13 調整顏色感並進行潤飾

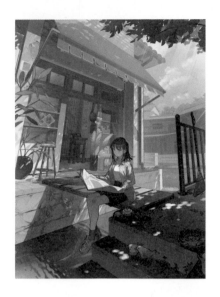

潤飾前　　　　　　　　潤飾後

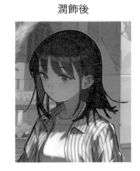

要是到增加要素這個階段已經覺得可以結束並接受了，接著就加入白色的模糊處理，表現出各個物件之間的距離感。由於我想要讓人物稍微顯眼一點，所以就以沿著輪廓的方式加上了背景顏色的高光。接著依照每個資料夾進行整合，然後用「色調弧線」調整顏色感。這次由於在整個過程中，遮棚的顏色變得很顯眼，所以我把它調成了綠色。臉部周圍也進行潤飾。

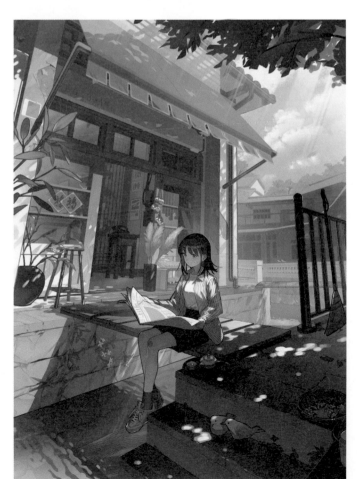

14 加工

最後進行加工。加工我都是用 Photoshop* 在進行處理。這次我增加了「自然飽和度」「色調曲線」「色彩平衡」來作爲調整圖層。加工這方面並沒有什麼固定的法則，我都是依照每張插畫的特色在進行處理。加工結束之後，作畫就完成了。

＊ 是指圖像編輯軟體 Adobe Photoshop。

Question & Answer

這裡會對在網站上募集的一些提問，嘗試做更進一步的深入回答。

Skill

Q1 請問妳使用的繪圖板是哪一款？

我使用的是 Wacom 的繪圖螢幕 Cintiq 13HD。但是從 2023 年 1 月已經無法在官網的產品頁面中看到這一款，可能只能夠買二手了，真難過！我已經整個人都習慣液晶螢幕的左邊要有按鈕這個設計了，實在讓我無法去迎接新的款式。Cintiq 13HD，接下來妳也會一直陪伴在我身邊對吧？

Q2 請問妳插畫都用多大的尺寸在作畫？？

解析度 350dpi，畫布尺寸差不多 2000×3000。

Q3 請問妳構圖都是怎樣去決定的？

如果只有人物的話，我會在最後讓人物採取身體的幾個部分超出畫面之外的姿勢。另外還會有意識地讓留白在作為人物外形輪廓的這方面，發揮出一個很好的作用。而如果是有背景的話，我會先營造出前景、中景、後景及很多兩兩重疊的部分，然後一面求神拜佛這樣會產生景深感，一面決定構圖。最後再將人物擺放在背景裡，或坐或站，又或是待在某個物體的陰影底下，好讓畫面看起來具有關聯性。

Q4 妳的作品裡有些有背景有些沒有背景，請問您是依照什麼基準去決定的？

沒有什麼特別的基準，都是畫當時想畫的東西而已。不過因為有背景的插畫會花很多時間，所以我覺得自己好像都是在身心及時間都很從容的時候才會畫有背景的插畫。

Q5 請問妳畫一張插畫要花多少時間？？

以輕鬆自在的個人創作來說，如果是只有人物的話，差不多 3～5 天。如果是有背景的插畫，應該是 1 個星期再多一點吧。因為同時還有生活要過，所以具體的時間……我不清楚。

Q6 請問妳畫插畫時，花費最多時間的步驟是哪一項？

我覺得是上色的部分。由於我自己沒什麼顏色方面的個人巧思，因此我覺得這是一項我自己會特別有意識地去進行的步驟。畢竟線稿只需要把草圖清稿，而且只要上完顏色之後，後面就可以隨自己心意去進行細節刻畫，所以在進行後述這幾項步驟的時候，我是接近無意識狀態的。

Q7 請問妳一個月會畫幾張圖？

如果是整張畫到完成為止的插畫，個人創作插畫及工作插畫相加約 5 張左右。雖然我也曾奮發向上過好多次說「今年我一定要畫 N 張個人創作圖！」可是總覺得那樣子會變成有一點義務性質，再加上我有那種自己講一講之後，會設定一個根本畫不完的數量的傾向，所以就不做這種事情了。想畫的時候再畫才健康對吧。沒錯沒錯。

Q8 我很不擅長上色，總是會在上色途中就放棄。請問有訣竅嗎？

上色真的很難對吧？我覺得若是以特定顏色為基底去上色，當完成時應該就會出現一股說服力。比如說如果是要上色人體，就先將肌膚整體都上色，然後在要上色衣服及頭髮的時候，再將之前的肌膚顏色摻雜進去之類的。如此一來就有可能會遇見一個全新的顏色，而且會是一件很快樂的事情。我想訣竅可能就是每次上色的時候都透過這類方法去發掘自己喜歡的顏色吧！

Q9 請問要怎麼做才能夠讓畫功變強？

我覺得所有的插畫全都是個性的展現，沒有好壞之分。這裡我們先試著把畫功勉強定義為接近目標。如果有一些喜歡的顏色及事物，然後目標是希望自己能夠畫出這些東西的話，那我想應該就是要不斷探究這些自己喜歡的事物吧！只要去實際嘗試描繪各種事物，不斷經歷「實際畫出來一看後，發現好像沒有預想的那麼好，我還是比較喜歡昨天畫出來的那種感覺」這個過程的話，說不定就可以找出只屬於自己的個性。所以我覺得只要將喜歡的事物明確化，那些畫功變強所需要的事物也會跟著明確化起來。希望大家都可以一起成長，這樣我會很高興。

Q10 請問妳時常畫速寫嗎？

我曾經有一段時期有畫速寫的習慣。因為我不曉得其他繪師朋友有多常畫速寫，所以我也不知道如何才稱得上是很常，不過我覺得我自己那段時期並沒有頻繁地畫速寫。當時我是利用 POSEMANIACS 這個網站在畫速寫。

Back ground

Q11 請問 Aspara 這個名字的由來是什麼？

沒有什麼特別的由來。而且我也不是說喜歡蘆筍……到底是為什麼呢？

Q12 請告訴我妳一天是怎麼渡過的！！

早上起床後做廣播體操，然後將要洗的衣物先放入洗衣機洗後，再洗臉和吃早餐，接著把洗完的衣物及植物拿到陽台曬，最後開始工作。中餐有時吃有時不吃，通常肚子餓的話就會吃。天色暗下來後，就吃晚餐、洗澡與睡覺。因為我的工作幾乎都是在家裡做，所以休息日我會盡量讓自己外出走走。

Q13 請問除了畫畫以外，妳還有其他熱衷的事物嗎？

看電影。除了書以外，通常我不會去收集些什麼東西，不過我之前有在收集自己覺得不錯的電影藍光影碟。

Q14 請問妳會去看實體書嗎？

我會看一些短篇集及散文隨筆之類的。在看書的時候，會讓我有一種好像在與人對話的心情。最近我才剛買下了柿內正午老師的『閱讀普魯斯特的生活（プルーストを読む生活)』，當作給自己的生日禮物。

Q15 請問妳有喜歡的漫畫嗎？

我很喜歡安達充老師的『ROUGH 物語』與『H2 和你在一起的日子』，和高松美咲老師的『躍動青春』這幾部漫畫。

Q16 請問妳有尊敬的人嗎？或者有帶給妳影響的作家嗎？

最近這陣子的話是漫畫家濱田浩輔。漫畫『羽球戰爭！』之中，濱田老師的畫風變化讓我感受到很強烈的刺激。原本是一部一群非常可愛的女孩子們在打羽球的漫畫，但從第 3 集開始卻有了很大的轉變。故事焦點開始聚焦在比賽內容上面，除了排版設計變成了一部運動漫畫應該要有的樣子外，也對比賽有了很詳細的描述，讓人有一種彷彿從比賽開始到結束爲止都一直在現場觀賽的感覺。就連不懂羽球的自己都被吸引進了那個世界裡。總之從漫畫當中能夠獲得的能量是非常驚人的，當年 2016 年時，我除了追漫畫追得很勤外，也畫了很多張插畫。

Q17 請問妳覺得除了畫畫還有什麼事情是很重要的？

我覺得是要去做畫畫以外的事情。如果是學生的話，就跟朋友去玩、打打工、參加學校社團活動；如果已經是社會人士的話，就去工作、看看河流或爬爬山。因爲我認爲做這些事情的過程中，會產生一種好想畫畫看這種插畫的渴望。像我自己是超喜歡河流的，不過只限於看而已。

Q18 請問妳覺得畫畫這件事的優點是什麼？

我覺得其優點就在於它是一項無法進行比較的東西。它裡面既有著自己的憧憬嚮往，也充滿著自己喜好的事物，是只屬於自己的一片天地。說起來我自己對於比較這件事本身就一直感到困難。比方說「妳喜歡甜的？還是酸的？」這種比較完全就是兩種不一樣的東西，根本不對等。而「喜歡哪個顏色？」這種比較也是，每個顏色自己擁有的要素並不會交纏在一起，根本無法比較。並不是說哪一個就會比較優秀，而是每一項事物都有其意義存在。所以我自己要表現某些事物時，我覺得畫畫作爲一種表現手法是很貼切的，而且用畫畫的才好。

Q19 請問妳曾經有過撞牆期嗎？

有。撞牆期這東西，我一直覺得是自己的鑑賞力變高後所引發的現象。我覺得這是一種終點站，遇到時要帶著不服輸的意志並且不斷地作畫來脫離撞牆期，然後再朝下一個終點站前進。以我來說，回頭看自己的作品，會發現有幾張作品的畫風發生了變化，但不管是哪個時期，全都是我處於撞牆期的時候。爲了脫離撞牆期，我是採取了嘗試錯誤法，例如試著用與平常不一樣的作畫方式去作畫，又或者試著學習幫以前靠感覺做的事情找理由。希望自己現在同樣也正朝著下一個終點站前進。

Q20 請問妳有去讀過美術相關的學校嗎？

我升學的那間學校不是專門教學生畫畫的學校。但是花了時間在其他領域學習，那份超喜歡畫畫的心情與輪廓就越明確，最後我就拋開學校的事情，整天畫畫了。這段時期我對畫畫有著一股焦慮，隨著花費在學業與其他事情的時間越多，這股焦慮也同比例地增加。如今想起來，那股焦慮就像彈簧一樣，轉化爲讓我可以畫更多插畫的能量。

Q21 請問妳開始畫畫的契機是什麼？
原點讓人很在意。

我已經不記得了，不過可以肯定絕對不是跟筆一起呱呱墜地的。雖然這可能只適用在我自己身上，不過當我自己感受到某些傷感的情緒，這個部分的記憶我就會藉由畫畫這個過程轉移到畫作上，使得這段記憶從身上整個抽離開來。也因爲有這方面的原因，剛開始畫畫時的事情我都不太記得了。

Q22 很常看到有海的畫，請問妳很喜歡海嗎？

我很喜歡海。海既遼闊又宏大，讓我覺得自己很渺小。我也很喜歡宇宙與山。我會爲了將那份憧憬帶回家，而去跟這些東西見面。然後我超喜歡河流的。也喜歡漫步在河流邊上。

Q23 自從變成社會人士後，我就沒有畫畫了，請問妳覺得要怎麼做才有辦法讓工作與興趣兩者並存？

您真是辛苦了。就算回家後想要畫畫，家裡頭也有一些非做不可的事情，意外地很難擠出餘裕的時間，對吧。但願那份心情在經過不斷的累積之後，有一日就算再辛苦還是想要拿起筆畫畫的那一刻就會到來。

Q24 請問妳是如何看待只靠畫畫吃飯這件事情呢？
然後，這是一件很困難的事情嗎？

畫畫這個工作，我覺得要有人有需求，也有人可以供給才會成立。不過一旦提到謀生吃飯，我覺得需要的就不只是單純的畫畫技巧了，還要有積極的心思去尋找會產生連結的地方，與用來建立持續性關聯性的溝通能力等等。我覺得這些東西不管從事哪一種工作都是需要具備的。另外要是不管男女老幼的角色全都會畫的話，可能就有機會成爲各業界爭相爭取的寵兒諸如此類的……不管怎樣，要只畫自己想畫的畫是一件很困難的事情，可能還是籌碼多一點比較不會傷腦筋吧。

Q25 請問您有預計要出版插畫集嗎？

非常感謝您有這個想法及購買。

Aspara 作品集

A collection of illustrations that capture moments

2015~2023

作　　者	Aspara
翻　　譯	林廷健
發　　行	陳偉祥
出　　版	北星圖書事業股份有限公司
地　　址	234 新北市永和區中正路462號B1
電　　話	02-2922-9000
傳　　眞	02-2922-9041
網　　址	www.nsbooks.com.tw
E-MAIL	nsbook@nsbooks.com.tw
劃撥帳戶	北星文化事業有限公司
劃撥帳號	50042987
製版印刷	皇甫彩藝印刷股份有限公司
出 版 日	2023 年 12 月

【印刷版】
ISBN　　978-626-7062-91-3
定　　價　新台幣 600 元

【電子書】
ISBN　　978-626-7062-92-0 (EPUB)

國家圖書館出版品預行編目(CIP)資料

Aspara畫集：A collection of illustrations that capture
moments 2015-2023 / Aspara作；林廷健翻譯. -- 新北市：
北星圖書事業股份有限公司, 2023.12 / 176面；18.2x25.7公分
ISBN 978-626-7062-91-3(平裝)

1.CST: 插畫 2.CST: 畫冊

947.45　　　　　　　　　　　　　　112016878

| 臉書官網 |

| 北星官網 |

| LINE |

| 蝦皮商城 |

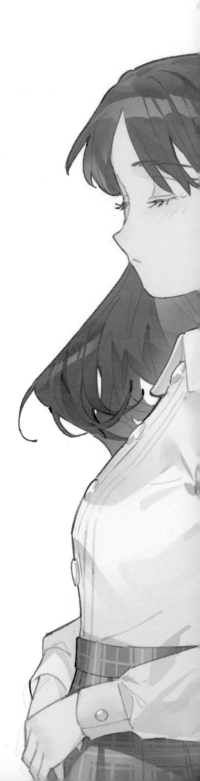